KB088131

화로 표현한 비엘 커플링별 러브신 만화 수록!

ᄃ 커플 캐릭터 그리기

〈학교 편〉

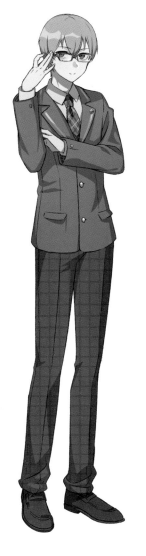

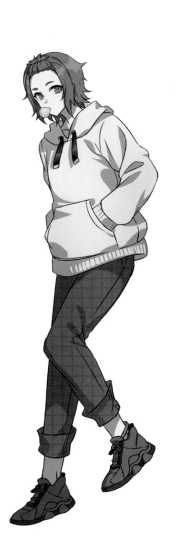

일러스트
―
시오카라 / 나쓰코 / 응무라 /
yu-ra / 쓰쓰미 하토

믁

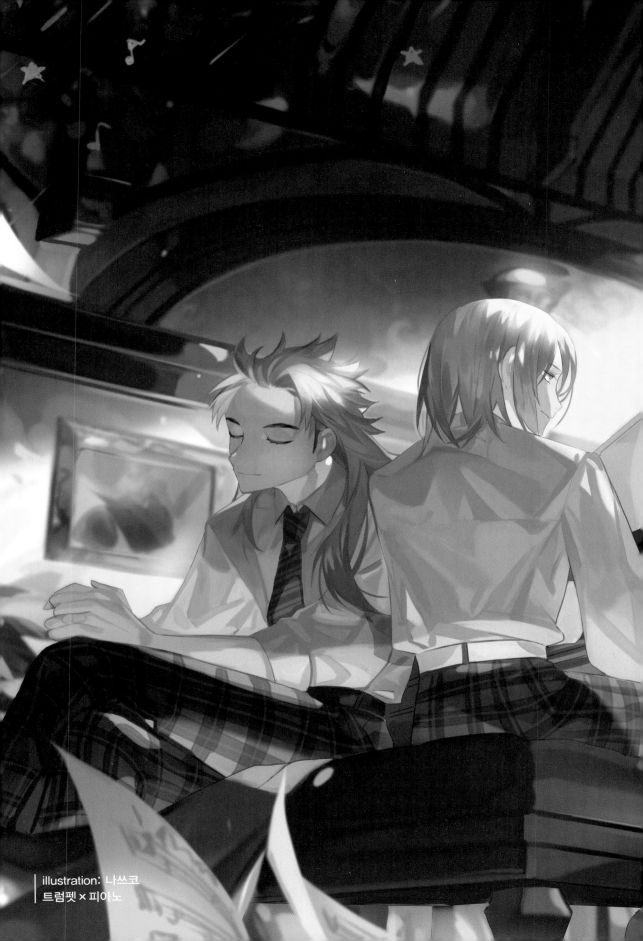

illustration: 나쓰코
트럼펫 × 피아노

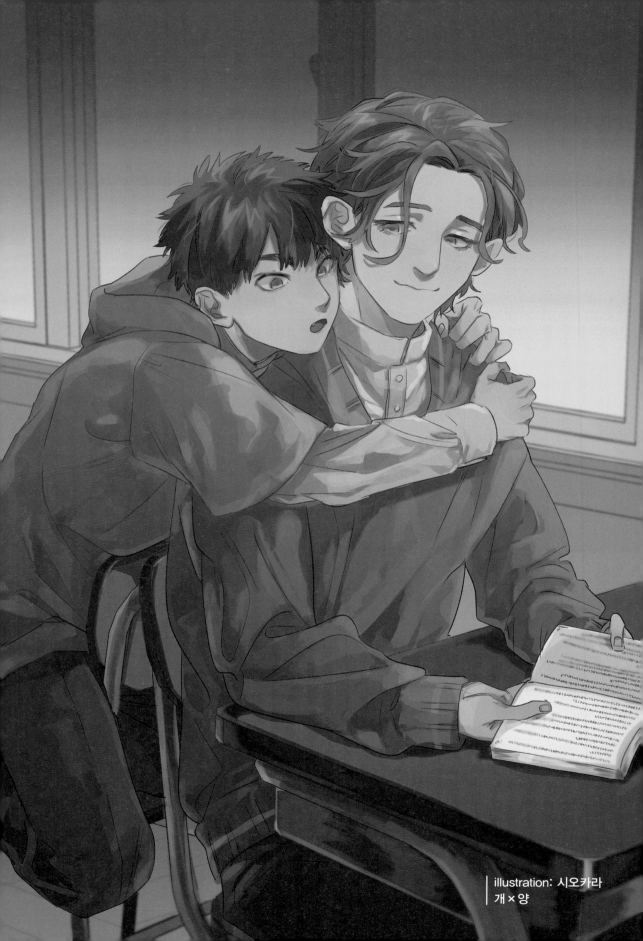

illustration: 시오카라
개×양

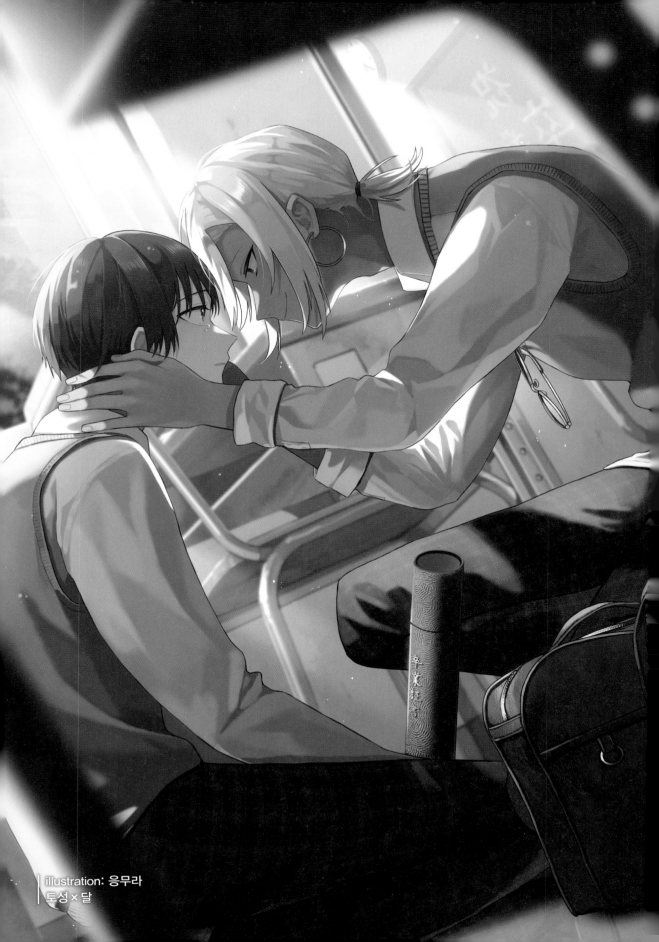

illustration: 응무라
토성 × 달

목차

의인화 캐릭터 만들기 ···· 8

교복 디자인 설정 ···· 10

이 책의 구성 요소 ···· 12

Part 1 동물

개 정붙이면 껌딱지인 충성스러운 강아지 ···· 14

토끼 경계심을 감추지 않는 쫄보 남학생 ···· 16

까마귀 적으로 삼으면 무서운 교활한 두뇌파 ···· 18

고양이 뻔뻔한 귀염둥이 바보 ···· 20

양 세 걸음 뒤에 서 있는 여유쟁이 ···· 22

뱀 음흉해 보이는 미스터리한 캐릭터 ···· 24

캐릭터 디자인

개×양 온화한 순애보 커플 ···· 26

까마귀×고양이 내숭쟁이와 두뇌파의 신경전 ···· 30

뱀×토끼 음험한 면상과 쫄보의 언밸런스 콤비 ···· 36

Part 2 악기

기타 자기만의 길을 가는 로큰롤러 ···· 42

색소폰 다정하지만 가끔 짓궂은 인사이더 ···· 44

트럼펫 강력한 빛 속성! 천생 리더 기질 ···· 46

바이올린 생활력 빵점인 자신만만 재력가 ···· 48

피아노 아름다운 안데레 여왕님 ···· 50

리코더 순박한 매력덩어리 오지라퍼 ···· 52

캐릭터 디자인

바이올린×리코더 신분 격차가 큰 부자와 서민 커플 ···· 54

색소폰×기타 어설프고 건방진 후배 수 ···· 58

트럼펫×피아노 함락당한 공주님 ···· 62

Part 3 천체

금성 입만 안 떼면 자타공인 미녀 ···· 68

캐릭터 디자인

Part 4 원소

수성 열정적인 천연 멍멍이계 ⋯⋯ 70

태양 배려심 많은 만인의 형님 ⋯⋯ 72

달 고요함과 격렬함을 겸비한 대인기피증 ⋯⋯ 74

토성 미스터리한 기분파 ⋯⋯ 76

목성 욕망에 충실한 야한 형님 ⋯⋯ 78

커플링 만화

태양×수성 달콤쌉싸름한 선후배 커플 ⋯⋯ 80

금성×목성 미형×미형의 원나잇 러브 ⋯⋯ 84

토성×달 어둠이 엿보이는 집착 공 ⋯⋯ 88

알루미늄 학교 밖에서는 일탈을 즐기는 모범생 ⋯⋯ 94

산소 사교성 좋은 팔방미인 ⋯⋯ 96

수소 첫인상이 쿨한 단도직입형 ⋯⋯ 98

티타늄 상식에 얽매이지 않는 아웃사이더 ⋯⋯ 100

불소 하얀 이가 빛나는 핸섬가이 ⋯⋯ 102

헬륨 사춘기 절정 날라리 ⋯⋯ 104

커플링 만화

산소×수소 독점욕 강한 적극 수 ⋯⋯ 106

불소×티타늄 예술을 사랑하는 정반대 커플 ⋯⋯ 110

알루미늄×헬륨 불성실하고 반항기 가득한 수 ⋯⋯ 114

Part 5 문구

연필 반듯하고 소탈한 순진무구 남학생 ⋯⋯ 120

지우개 다정하고 온화한 낙천가 ⋯⋯ 122

수첩 오는 사람 막지 않는 바람둥이 인싸이더 ⋯⋯ 124

풀 사람과 사람 사이의 오지라퍼 접착제 ⋯⋯ 126

가위 관계를 갈라버리는 불성실한 인간 ⋯⋯ 128

만년필 고풍스럽고 섬세한 도련님 ⋯⋯ 130

커플링 만화

지우개×연필 순수한 청춘기 소꿉친구 ⋯⋯ 132

풀×가위 정반대 성격 커플 ⋯⋯ 136

수첩×만년필 고지식한 츤데레 수 ⋯⋯ 140

의인화 캐릭터 **만들기**

모티프로 설정을 살려
매력적인 캐릭터를 간단하게 만들 수 있다.

모티프 정하기

의인화할 모티프는 무수히 많다. 주변에 있는
익숙하고 좋아하는 것들을 모티프로 고르면
디자인 구상에 매우 효과적이다.

오래 전부터 키우던
고양이를 귀엽게 표현!

늘 사용하던 문구를
의인화해볼까?

모티프 조사하기

모티프를 정했다면 관련 정보를 되도록 많이
수집한다. 익숙한 모티프에서도 색다른 면을
발견할 수 있을 것이다.

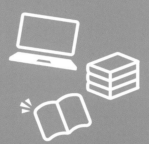

캐릭터 구현하기

정리된 정보를 토대로 캐릭터를 구현한다. 이
책에서는 비주얼화 테크닉을 네 가지로 분류
해 소개한다.

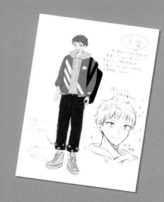

작품에 등장시키기

일러스트나 만화 등의 작품으로 표현해보자.
캐릭터 개성이 드러나는 장면을 상상하며 포
즈와 표정을 덧붙이고 배경도 넣자.

비주얼화 테크닉 4

 2 **모티프**
특성에서 연상

모티프가 지닌 특성에서 비주얼화할 수 있는 요소를 연상해 반영한다. 생태나 특성, 특유의 기질 등을 자세히 조사해 다양하게 표현하자.

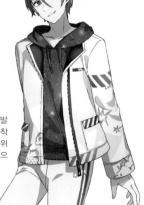

수소▶98쪽
수소는 산소와 결합하면 폭발하는 성질이 있다. 그 점에 착안, 폭발로 발생하는 연기와 위험을 뜻하는 마크를 옷 패턴으로 디자인했다.

 1 **모티프**
외관 활용

모티프의 색과 모양, 소재를 그대로 캐릭터에 반영한다. 모티프 '특색'을 가장 직관적으로 표현할 수 있는 방법이다.

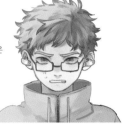

 토끼▶16쪽
화이트와 그레이, 브라운 컬러가 섞인 토끼털을 머리카락으로 표현했다.

양▶22쪽
둥글게 말린 양 뿔을 옷깃 장식으로 디자인했다.

 4 **캐릭터 간의**
관계성 반영

소꿉친구나 쌍둥이, 라이벌 등 캐릭터 간의 관계성을 묘사한다. 우호적일 수도, 적대적일 수도 있는 관계를 반영, 적절하게 디자인하고 표현해보자.

지우개▶122쪽 **연필▶120쪽**

연필과 지우개는 소꿉친구라는 설정. 서로에게 상대의 모티프를 상징하는 액서서리를 달아줬다.

3 **캐릭터 설정을**
외관에 반영

성격이나 속성 등의 설정을 비주얼화한다. 많은 사람이 객관적으로 알아볼 수 있게 그린다.

 수성▶70쪽
머리와 눈썹을 짧게 그려서 활동적인 성격을 표현했다.

바이올린▶48쪽
부자라는 설정에 따라 루프타이를 매고 교복을 단정하게 입혔다.

교복 디자인 설정

14쪽부터 소개하는 각 Part의 통일된 교복 디자인이다.
캐릭터 스타일은 각 캐릭터 소개 페이지에 나와 있다.

Part 1 동물 Illustration: 시오카라

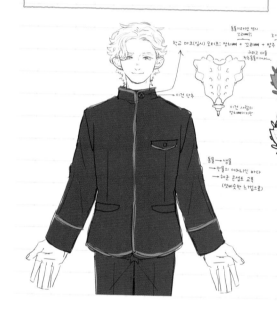

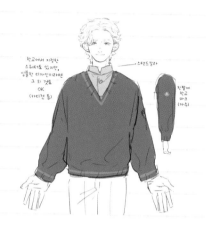

디자인 포인트

와인컬러 교복. 동물을 태운 노아의 방주에서 모티프를 얻어 학교 마크와 배를 함께 형상화했다. 스웨터는 교복과 같은 컬러 베이스. 학교 지정이라는 설정이다.

Part 2 악기 Illustration: 나쓰코

디자인 포인트

브라운컬러 베이스의 교복. 악기의 주된 재료로 쓰이는 나무에서 메인컬러를 따왔다. 악기는 고가라는 이미지가 있어 부유한 학생이 많이 다니는 학교의 고급스러운 교복으로 디자인했다.

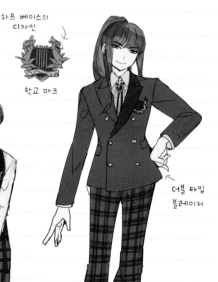

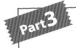

Part3 천체 Illustration: 응무라

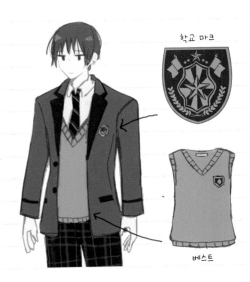

학교 마크

베스트

디자인 포인트

블루컬러 베이스의 교복. 우주에서 연상되는 블루컬러를 따와서 설정했다. 베이지컬러 베스트는 학교에서 지정한 것. 재킷과 베스트 왼쪽 가슴 부분에 학교 마크가 있다. 학교 마크는 별 모양을 따서 디자인했다.

팬츠 패턴

넥타이 컬러

1학년 2학년 3학년

Part4 원소 Illustration: yu-ra

디자인 포인트

그레이컬러 교복. 원소는 무색인 것이 많아 모노톤 교복으로 디자인했다. 옷깃에 실버컬러 라인을 넣어 개성 있게 연출. 팬츠 패턴은 원자 구조의 일부분을 베이스로 했다. 넥타이 컬러로 학년을 구분한다.

Part5 문구 Illustration: 쓰쓰미 하토

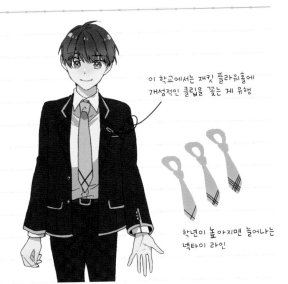

이 학교에서는 재킷 플라워홀에 개성적인 클립을 꽂는 게 유행

학년이 높아지면 늘어나는 넥타이 라인

디자인 포인트

그린과 오렌지컬러의 산뜻한 교복. 인기 많은 스케치북 표지에서 연상한 배색이다. 캐릭터마다 재킷 칼라에 개성 있는 클립을 꽂았다. 학년이 높아질수록 넥타이에 라인이 추가된다.

이 책의 구성 요소

이 책은 캐릭터별 디자인을 설명한 페이지와 만화 페이지로 구성되어 있다.
여기서는 캐릭터 디자인 설명 페이지 보는 방법을 소개한다.

✿ 교복

Part마다 기본 교복 디자인이 있다(10쪽). 여기서는 캐릭터 개성을 드러낸 교복 스타일을 소개한다.

✿ 사복

메인 사복 디자인을 실었다. 외모나 헤어스타일 등을 설명한다.

✿ 표정 구분

각각 공·수 설정일 때의 표정이다. 어떤 타입의 공·수 버전 표정인지 설명한다.

✿ 설정 관련 해설

캐릭터 콘셉트와 모티프 특성. 설정할 때 포인트로 잡은 요소를 노란색 하이라이트로 마킹했다.

이 책은 BL 창작 아이디어 모음집이다

이 책에는 의인화 방식으로 캐릭터를 만들고, 그 캐릭터들을 조합한 커플링 예시가 실려 있다. 모티프를 비주얼과 성격에 반영하는 요령이나 캐릭터를 커플링으로 조합하는 방법에 관한 힌트가 담겨 있다. 어떤 캐릭터를 만들지 고민할 때 출발점이 되는 것을 목표로 한다.

Part 1 동물

illustration: 시오카라

동물은 의인화에
적합한 모티프다.
생태나 외형이 특징적이어서
매력적인 캐릭터로
디자인하기 쉽다.

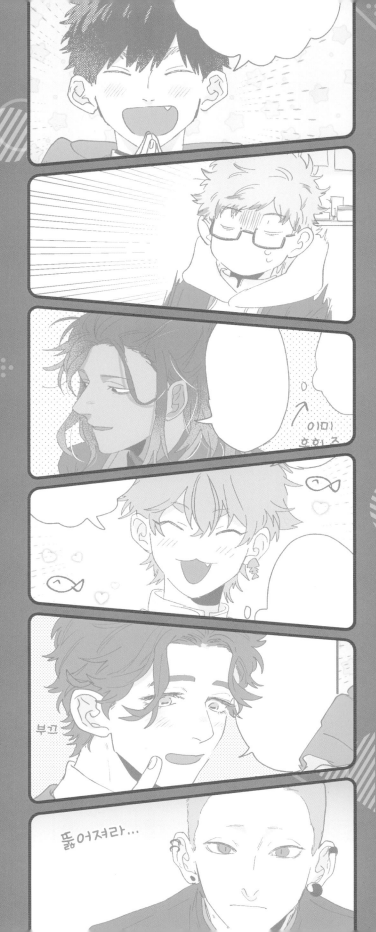

개

정불이면 껌딱지인 충성스러운 강아지

성실한 인상을 주는
짙은 눈썹

초커 목걸이에 달린
뼈 모양 금속 장식

개 목줄을 이미지화한
벨트 모양 장식

개 발바닥을 이미지화한
핑크컬러 신발창

Data

학년	2학년
생일	7월 20일
별자리	게자리
신장	170cm
동아리	육상부
성격	성실함 누구와도 친하게 지냄

콘셉트

누구와도 사이좋게 지내며, 그중에서도 '바로 이 사람이야'라고 생각한 상대에게 충성을 맹세하는 캐릭터다. 붙임성 있고 활기찬 느낌으로 표현했다.

모티프 특성

개는 역사상 가장 일찍 가축화된 포유류다. 700~800종이 있다고 알려졌으며, 무리 지어 생활해서 상하 관계를 이해하고 상위자의 지시를 충실히 따르는 게 특징이다.

14

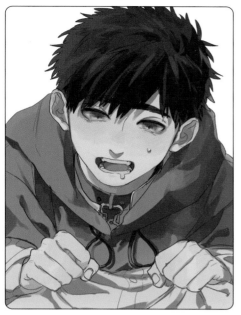

좋아하는 상대를 보면 흥분하여 참지 못하고 달려든다.
조급한 표정으로 침을 흘리는 게 페티시즘 포인트다.

수 버전

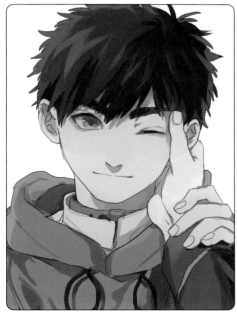

상대가 쓰다듬어주는 걸 매우 좋아한다. 더 쓰다듬어달
라는 듯 얼굴을 들이대며 수줍어한다. 솔직하게 애정을
표현하는 타입이다.

교복

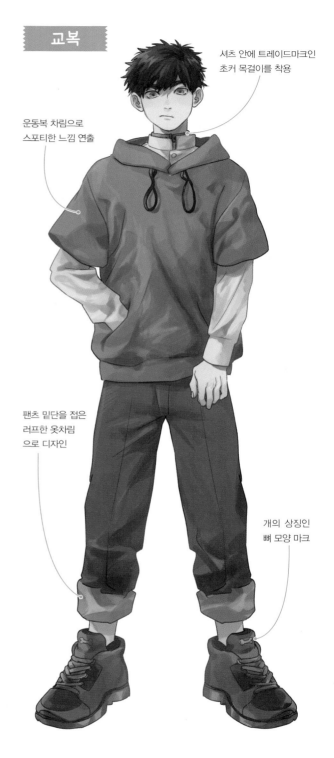

셔츠 안에 트레이드마크인
초커 목걸이를 착용

운동복 차림으로
스포티한 느낌 연출

팬츠 밑단을 접은
러프한 옷차림
으로 디자인

개의 상징인
뼈 모양 마크

활기찬 성격에 활동적인 옷을 좋아해 러프한 옷차림으
로 디자인했다. 초커 목걸이 등 포인트 아이템을 사복
과 매치하면 개성 넘치는 연출이 가능하다.

토끼털처럼 복슬복슬한 헤어스
타일. 토끼처럼 보이기 위해 머
리카락 끝부분에 넣어준 그레
이컬러

소리에 민감해서 항상
귀에 끼고 있는 노이즈
캔슬링 이어폰

Data

학년	3학년
생일	1월 18일
별자리	염소자리
신장	155cm
동아리	생물부
성격	겁이 많음 소심함

토끼

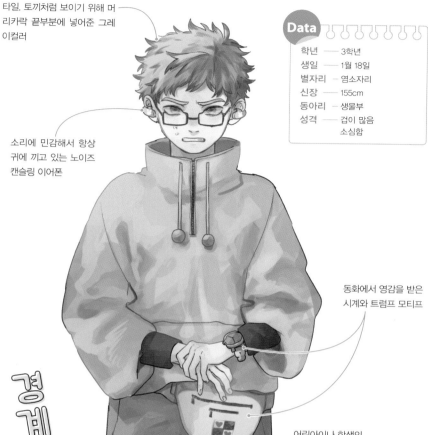

동화에서 영감을 받은
시계와 트럼프 모티프

어린아이나 학생의
느낌을 연출해주는
라인이 들어간 팬츠

경계심을 감추지 않는
쫄보 남학생

콘셉트

소리에 민감하고 육식동물을 피해 숨어 사
는 토끼의 특징을 여리고 겁 많은 성격으로
이미지화했다. 작은 동물이라 어린아이 같
은 옷차림으로 디자인했다.

모티프 특성

스트레스에 약하고 경계심 많은 초식동물
이다. 시력보다 청력이 발달한 게 특징. 야
생이나 사육 등 환경에 관계없이 그늘진
곳을 좋아하고 숨을 곳 없는 장소에는 가
지 않는다.

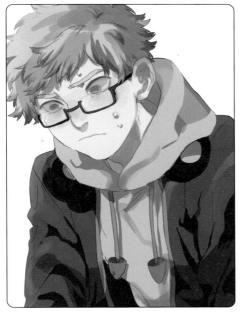

공 버전

소심하지만 공격할 때는 용기 내어 적극적으로 행동한다.
단, 너무 무리하게 용기를 낸 나머지 반쯤 패닉 상태다.

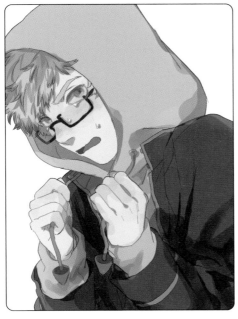

수 버전

수 버전일 때는 항상 오들오들 떨고 있다. 후드 끈을 꽉
붙잡고 상대가 있는 쪽을 살핀다.

교복

누군가 말 거는 것을
차단하는 용도의
헤드폰

당근 모티프의 후드 끈

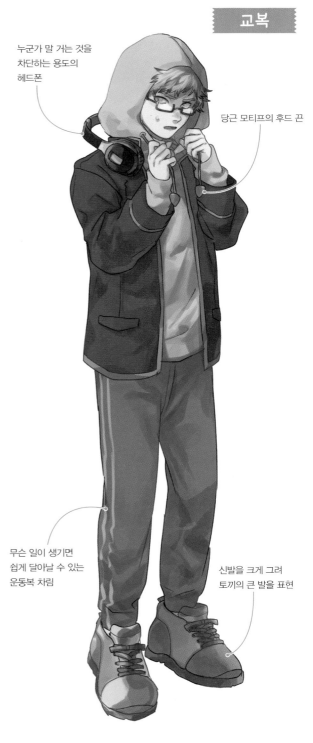

무슨 일이 생기면
쉽게 달아날 수 있는
운동복 차림

신발을 크게 그려
토끼의 큰 발을 표현

교복을 단정하게 입으려고 해도 방어 아이템이 없으면
불안해하는 타입. 심신의 안정을 위해 후드를 뒤집어쓰
고 있다.

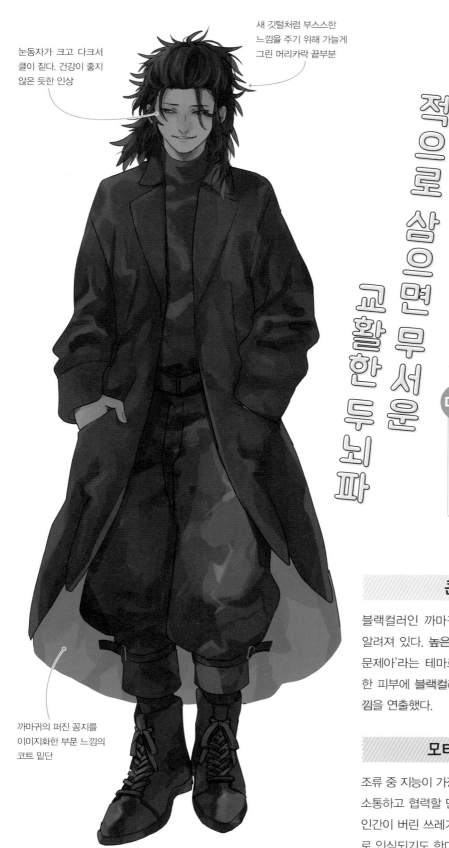

눈동자가 크고 다크서
클이 짙다. 건강이 좋지
않은 듯한 인상

새 깃털처럼 부스스한
느낌을 주기 위해 가늘게
그린 머리카락 끝부분

까마귀의 퍼진 꽁지를
이미지화한 부푼 느낌의
코트 밑단

까마귀

적으로 삼으면 무서운 교활한 두뇌파

Data

학년	1학년
생일	9월 14일
별자리	처녀자리
신장	184cm
동아리	마작부
성격	약삭빠름
	친구에게는 싹싹함

콘셉트

블랙컬러인 까마귀는 불길함의 상징으로 알려져 있다. 높은 지능을 지녀 '머리 좋은 문제아'라는 테마로 디자인했다. 까무잡잡한 피부에 블랙컬러 옷차림으로 불량한 느낌을 연출했다.

모티프 특성

조류 중 지능이 가장 높다. 울음 소리로 의사소통하고 협력할 만큼 사회성이 있는 새다. 인간이 버린 쓰레기를 헤집는 등 해로운 새로 인식되기도 한다.

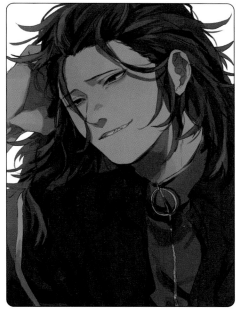

기본적으로 자신이 리드하는 성격. 상대의 약점을 찾아 파고든다. 여유로운 표정으로 상대를 내려다보는 걸 좋아한다.

테마컬러인 재킷 속 블랙 셔츠

소품도 블랙으로 통일. 스마트폰도 물론 블랙

셔츠를 팬츠 밖으로 빼서 러프한 인상 연출

수 버전

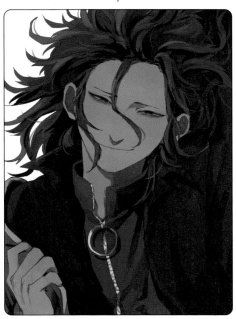

레더구두로 깔끔하게 마무리

수 역할일 때도 자신이 주도하고 싶은 건 마찬가지. 상대의 행동을 받아주면서도 '그다음은?' 하고 묻는 듯한 눈빛이다.

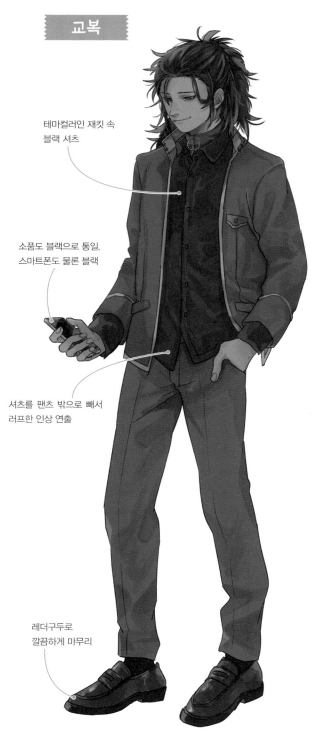

교복은 위아래 제대로 갖춰 입는다. 선생님에게 주의를 듣는 게 귀찮아서 러프함과 단정함의 밸런스를 유지하며 선을 지키는 타입이다.

고양이

뻔뻔한
귀염둥이 바보

브라운컬러 줄무늬 털을
이미지화한 머리카락. 메
쉬컬러를 넣은 앞머리

눈가에 캣라인을 넣어
귀여운 느낌으로 연출

생선 뼈를 모티프로
한 후크형 단추

굽 높은 부츠로
귀여움 연출

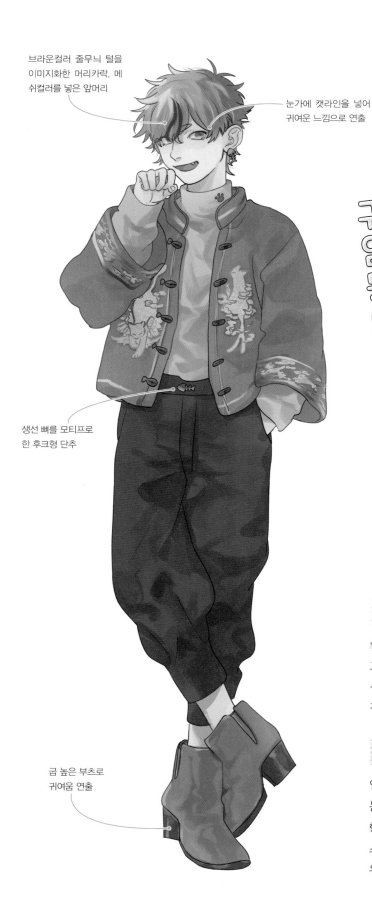

Data

학년	2학년
생일	6월 2일
별자리	쌍둥이자리
신장	176cm
동아리	경음악부
성격	변덕쟁이
	자의식 과잉

콘셉트

쉽게 싫증내는 고양이의 분위기를 반영하
고자 했다. 서툴고 실수를 많이 한다는 특
성을 일부러 만들어주면 캐릭터를 더 매력
적으로 보이게 할 수 있다.

모티프 특성

인기 많은 반려동물 중 하나. 자주 비교되
는 개와는 달리, 무리 짓지 않고 단독으로
행동하는 품종이 대다수다. 이 때문에 변덕
스럽고 자기중심적인 성격으로 보이는 경
우가 많다.

평소에는 귀여운 척하지만 순진한 성격. 결정적 순간에는 불안해하며 조심스럽게 도움을 청해온다.

수 버전

예상치 못한 상황에 유난히 약한 성격. 거세게 들이대는 상대 앞에서는 속수무책이 된다. 눈이 뱅뱅 돌며 패닉에 빠지기도 한다.

교복

다른 사람의 스타일과 겹치지 않는 게 중요. 화려한 컬러의 롱 카디건

항상 끼는 물고기 모양 피어스

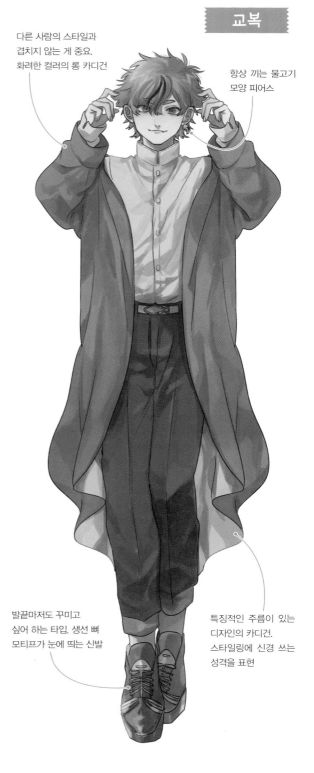

발끝마저도 꾸미고 싶어 하는 타입. 생선 뼈 모티프가 눈에 띄는 신발

특징적인 주름이 있는 디자인의 카디건. 스타일링에 신경 쓰는 성격을 표현

자신이 좋아하는 옷만 입는 타입이다. 선생님에게 야단맞아도 신경 쓰지 않는다. 화려한 컬러나 톡톡 튀는 모티프로 디자인된 옷을 즐겨 입는다.

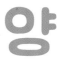

Data
학년 —— 2학년
생일 —— 5월 3일
별자리 —— 양자리
신장 —— 186cm
동아리 —— 수예부
성격 —— 온화함
 자기주장이 약한 편

느긋한 인상을
주는 처진 눈

양

양 뿔을 본뜬
칼라 액세서리

세 걸음 뒤에 서 있는 여유쟁이

양의 흰 털과 검은 피부를
이미지화한 옷차림

양 발굽 모양 구두

콘셉트

풀 뜯는 양의 이미지에서 착안, 부드럽고
온화한 성격으로 설정했다. 무리 짓기 좋아
하는 습성으로 자신을 잘 표현하지 못하는
소극적인 분위기를 풍긴다.

모티프 특성

양은 무리 지어 생활한다. 고립되면 엄청난
스트레스를 받는 게 특징. 리더를 따르는
습성이 있으며, 인간에게 모피와 고기를 제
공하는 가축으로 널리 사랑받고 있다.

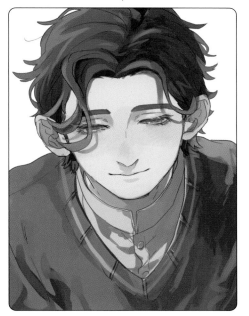

공 버전

프로세스를 하나하나 꼼꼼히 추진하는 온화한 공. 항상 자애로운 성모 같은 미소를 띠고 있다.

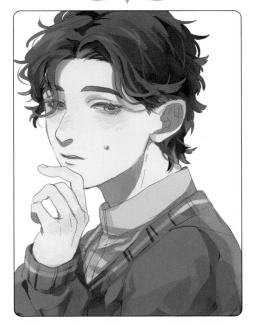

수 버전

마음에 둔 상대에게 대시를 받으면 당황해하면서도 나쁘지 않은 반응을 보인다. 웬만한 행동은 다 받아주는 수이며 마음이 넓다.

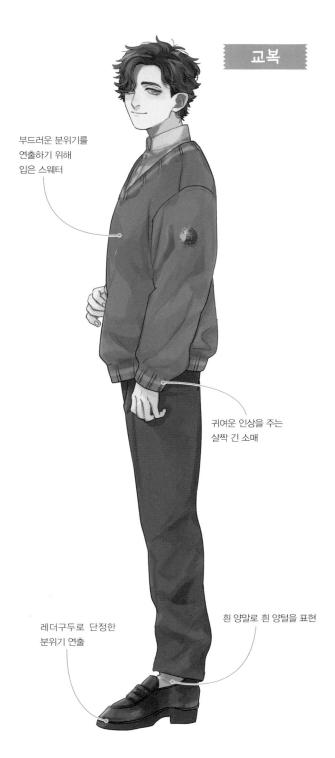

교복

부드러운 분위기를 연출하기 위해 입은 스웨터

귀여운 인상을 주는 살짝 긴 소매

레더구두로 단정한 분위기 연출

흰 양말로 흰 양털을 표현

성실한 캐릭터로 교복을 단정하게 입고 있다. 학교에서 지정해준 부드러운 소재의 스웨터로 적당히 러프한 정장 느낌을 낸다.

뱀

음험해 보이는 미스터리한 캐릭터

얇은 눈썹으로 예사롭지 않은 인상 연출

뱀 모티프를 반영한 패턴 셔츠로 무서운 분위기 연출

악센트를 준 레드 포인트컬러

또리를 튼 뱀 모티프

Data

학년	1학년
생일	11월 15일
별자리	전갈자리
신장	191cm
동아리	생물부
성격	과묵 미스터리함

콘셉트

뱀의 신비하면서도 공포스러운 이미지를 바탕으로 디자인했다. 뱀 중에는 무해한 종도 있어, 보기에는 무섭지만 실은 취향이 독특한 것뿐이라는 미스터리한 캐릭터 설정이다.

모티프 특성

육식을 하는 파충류. 팔다리 없이 구불거리는 몸의 움직임과 독 때문에 꺼리는 사람이 많지만 독이 없는 종도 있다. 예로부터 신앙의 대상으로 경외시되었다.

공 버전

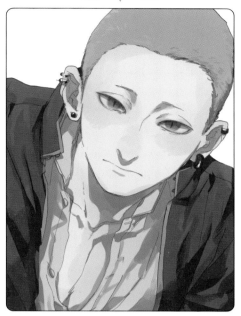

상대를 잘 관찰해 접근 방법을 고민하는 타입. 감정을
드러내지 않는다. 수일 때는 조금씩 막다른 곳에 몰리는
느낌을 받게 된다.

수 버전

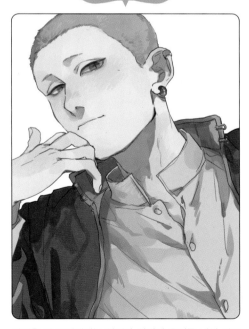

감정을 잘 드러내지는 않지만 상대의 호의를 내심 기쁘
게 받아들인다. 다음엔 뭘 해줄지, 두근거리며 지켜보는
모습이다.

교복

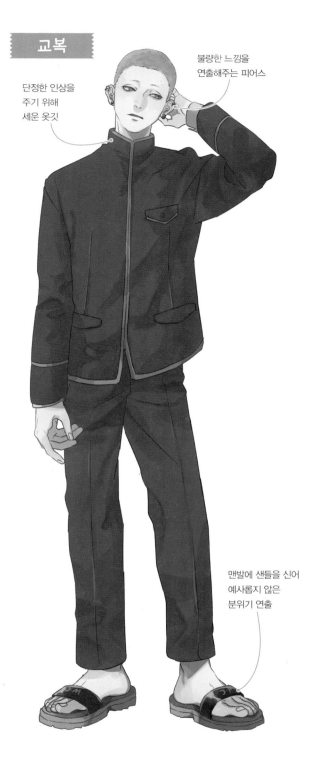

단정한 인상을
주기 위해
세운 옷깃

불량한 느낌을
연출해주는 피어스

맨발에 샌들을 신어
예사롭지 않은
분위기 연출

겉으로는 불량해보이나 실상은 그렇지가 않다. 발이
답답하거나 양말 신는 것을 싫어해서 대충 샌들만 신
고 다니는데 교복은 단정하게 입는 편이다.

개

공

×

수

양

▶14쪽

붙임성 좋은 일편단심 캐릭터. 좋아하는 사람에게 최선을 다하는 타입이다.

▶22쪽

마이페이스에 외로움을 많이 타는 성격. 누군가와 함께 있지 않으면 불안해진다.

커플링 포인트 ▶ 모티프 특성 살리기

두 캐릭터를 귀엽게 표현하고자 주변을 신경 쓰지 않고 둘만의 세계에 빠지는 커플로 설정했다. 무리 짓기 좋아하는 양의 습성을 차용한 스토리로 전개된다.

온화한 순애보 커플

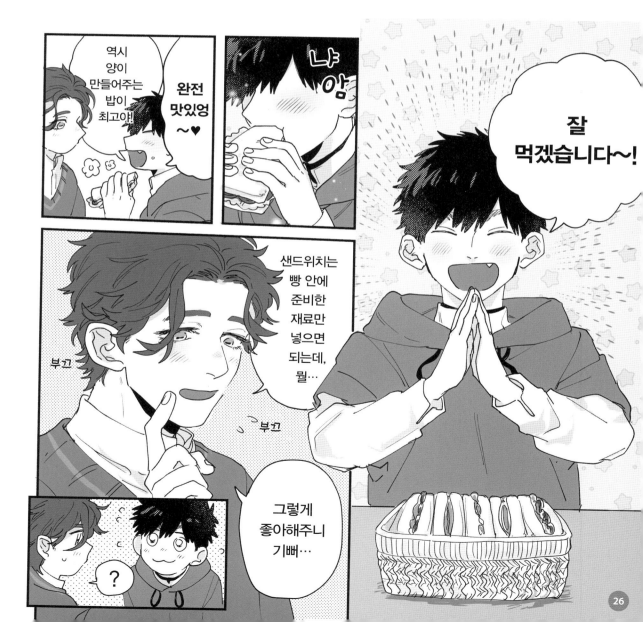

그 말은…

에…

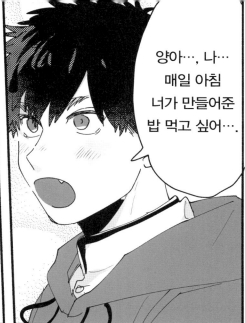

양아…, 나…
매일 아침
너가 만들어준
밥 먹고 싶어….

떡
석

양,
넌 이런 철없는
외로움쟁이 어린애
잘도 데리고
다닌다냥.

또
그러고
있는 거냥.

좋아~!

결혼해!

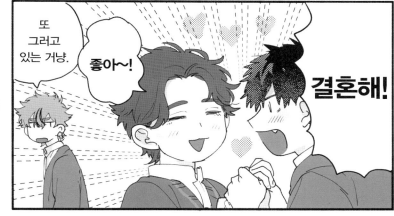

멍청한
개 말고
누가
있겠냥~?

뭐!?
그거 지금
내
얘기야!?

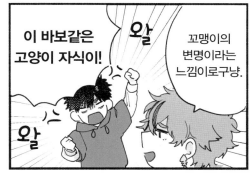

이 바보같은
고양이 자식이!

왈

왈

꼬맹이의
변명이라는
느낌이로구냥.

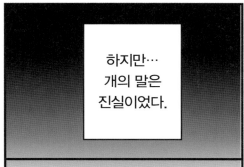

하지만…
개의 말은
진실이었다.

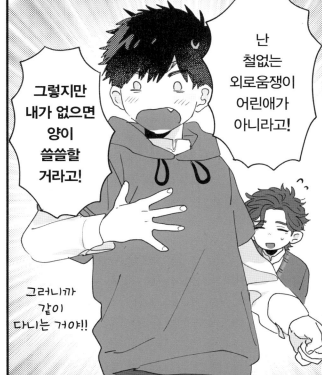

난
철없는
외로움쟁이
어린애가
아니라고!

그렇지만
내가 없으면
양이
쓸쓸할
거라고!

그러니까
같이
다니는 거야!!

27

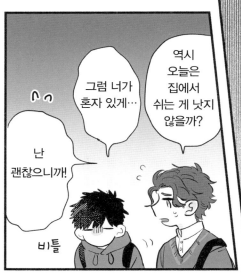

역시 오늘은 집에서 쉬는 게 낫지 않을까?

그럼 너가 혼자 있게…

난 괜찮으니까!

비틀

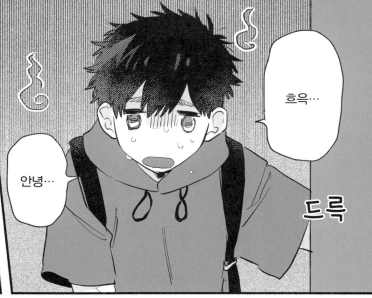

흑흑…

안녕…

드륵

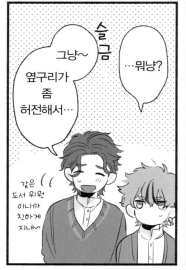

슬금

그냥~ 옆구리가 좀 허전해서…

…뭐냥?

같은 도서위원 이니까 친하게 지내~

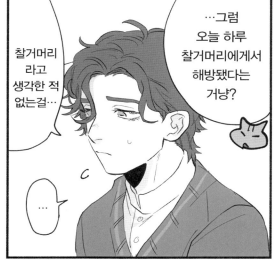

찰거머리 라고 생각한 적 없는걸…

…그럼 오늘 하루 찰거머리에게서 해방됐다는 거냥?

…

꽈ー당

개야!!

양호실~

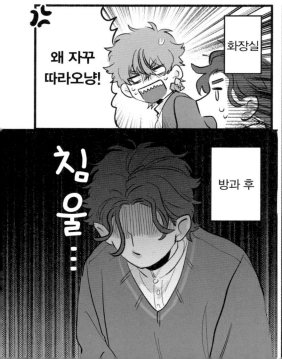

왜 자꾸 따라오냥!

화장실

침울…

방과 후

같이 먹어~

점심 시간

덜컹 덜컹

책상 가져오지 마!!

교실로 이동

벌떡

양아!

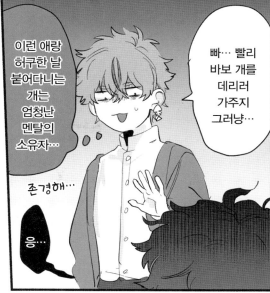

이런 애랑 허구한 날 붙어다니는 개는 엄청난 멘탈의 소유자…

존경해…

응…

빠… 빨리 바보 개를 데리러 가주지 그러냥…

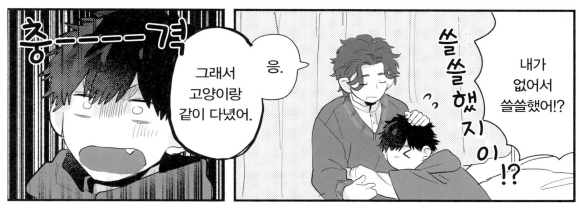

충―――격

응.

그래서 고양이랑 같이 다녔어.

쓸쓸했지이!?

내가 없어서 쓸쓸했어!?

나 이제 절대 아프지 않을 거야…!!

…!!

역시 네 옆에 있는 게 가장 안심돼.

그렇지만 소용 없었어…

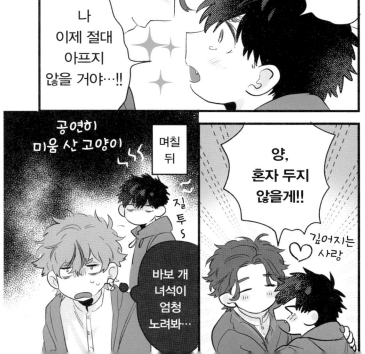

공연히 미움 산 고양이

질투~

바보 개 녀석이 엄청 노력봐…

며칠 뒤

양, 혼자 두지 않을게!!

깊어지는 사랑

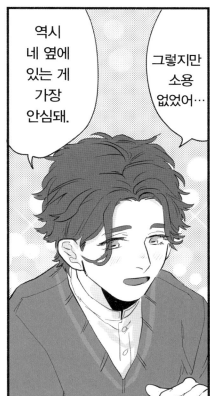

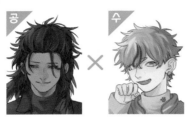

캐릭터 소개

까마귀 【공】
▶18쪽
교활하고 매사에 빈틈이 없으며 처세에 능하다.

×

고양이 【수】
▶20쪽
뻔뻔한 성격으로 자신을 귀엽게 어필하는 데 최선을 다한다.

커플링 포인트 ➡ 성격에 따라 스토리 라인 만들기

까마귀는 내숭 떠는 성격을 좋아하지 않는 타입. 그래서 내숭 떨지 않는 고양이 본래 성격에 흥미를 느끼는 스토리 라인을 만들었다. 이것을 계기로 두 사람의 관계가 깊어진다.

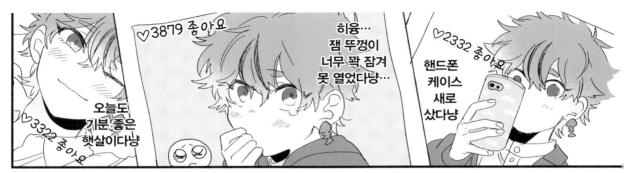

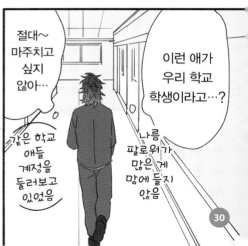

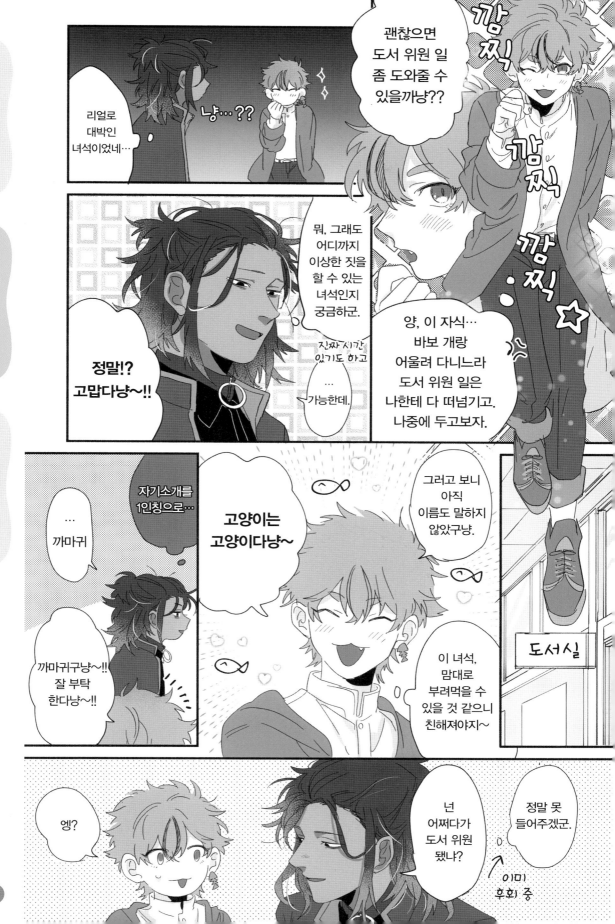

괜찮으면 도서 위원 일 좀 도와줄 수 있을까냥??

냥...??

리얼로 대박인 녀석이었네...

뭐, 그래도 어디까지 이상한 짓을 할 수 있는 녀석인지 궁금하군.

진짜 시간 있기도 하고

... 가능한데.

정말!? 고맙다냥~!!

양, 이 자식... 바보 개랑 어울려 다니느라 도서 위원 일은 나한테 다 떠넘기고. 나중에 두고보자.

자기소개를 1인칭으로...

고양이는 고양이다냥~

... 까마귀

그러고 보니 아직 이름도 말하지 않았구냥.

까마귀구냥~!! 잘 부탁한다냥~!!

이 녀석, 맘대로 부려먹을 수 있을 것 같으니 친해져야지~

도서실

엥?

너 어쩌다가 도서 위원 됐냐?

정말 못 들어주겠군.

↑ 이미 후회 중

북커버
투명 필름
도서 파손 방지를 위함

재미있는 책

라벨
도서 관리를 위한 것
(대략)

동물의 마음

새로운 책이 많이 들어와서 커버랑 라벨 붙이는 거 도와주면 된다냥!

아~

...

들어와 보니 전혀 편하지 않음

편할 것 같아 들어옴

채… 책을 좋아하니까냥~!

펴… 평소에 하던 일이 아니니까냥…

난 보통 도서 정리나 꾸미는 걸 하니까냥…

이 자식 아까부터 완전 무례해.

착착착

왜 그래? 늘 하던 일 아냐?

둘러붙였구냥…

으음…

음…

지저분…

추천 도서

퍼 도 재밌게

너희는 그렇게 사는구나 그렇구나…

강력 추천

읽어 보라냥!!

피니스와…

교외 활동

개막전

꾸미기…?

이제 반납 도서 정리해야 한다냥.

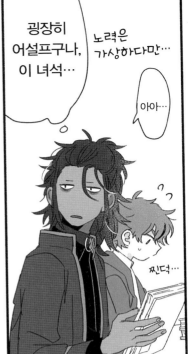

굉장히 어설프구나, 이 녀석…

노력은 가상하다만…

아아…

찐덕…

잔 뜩

…

· · ·

미술부에서 빌려간 도감을 한꺼번에 반납하는 바람에 정리할 책이 엄청나구냥…

아냐

이 정도는 늘 하는 일이니까 괜찮다냥~!

넌 가벼운 책만 다시 꽂아두고…

무거운 건 내가 날라줄까?

그ㅡ

꿍

☆

차

얍!

휴우~

도와줘서
고맙다냥!

정~말
큰 도움 되었다냥~!

히융... 잼 뚜껑이 너무 꽉
잠겨 못 열었다냥... 흑흑;;
토스트 먹을 때는 꼭
딸기쟁을 바르기로
정해놨는데냥.

그거 다 뻥이었네...

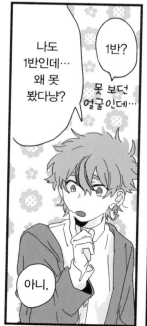

1반?

못 보던
얼굴인데...

나도
1반인데...
왜 못
봤다냥?

아니,

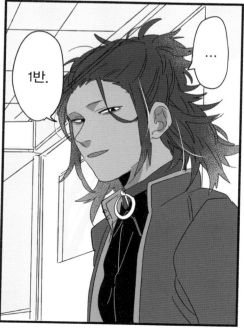

1반.

...

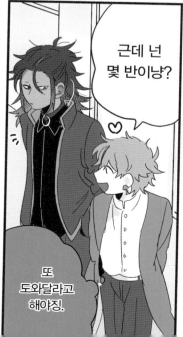

근데 넌
몇 반이냥?

또
도와달라고
해야징.

34

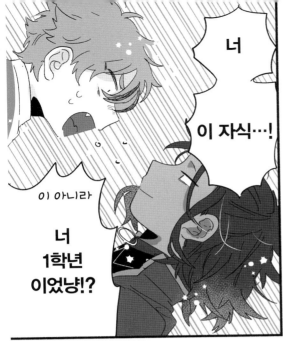

너

이 자식…!

이 아니라

너 1학년 이었냥!?

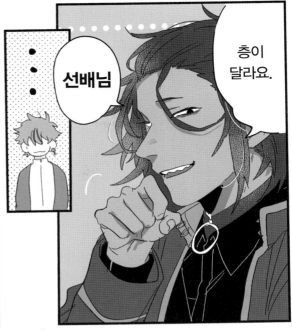

· · · ·

선배님

층이 달라요.

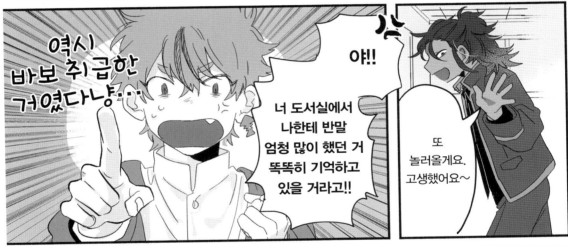

역시 바보 취급한 거였다냥…

야!!

너 도서실에서 나한테 반말 엄청 많이 했던 거 똑똑히 기억하고 있을 거라고!!

또 놀러올게요. 고생했어요~

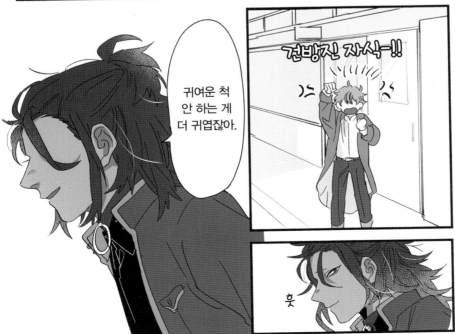

귀여운 척 안 하는 게 더 귀엽잖아.

건방진 자식ㅡ!!

후

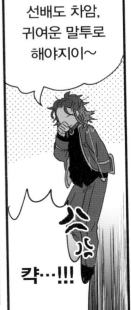

선배도 차암, 귀여운 말투로 해야지이~

꺅…!!!

캐릭터 소개

뱀

▶ 24쪽

과묵하고 무서운 얼굴이지
만 귀여운 것을 좋아한다.
내면은 성실하다.

 공 × 수

토끼

▶ 16쪽

소심해서 늘 흠칫흠칫 놀란
다. 낯가림이 심하다.

커플링 포인트 ▶ 성격 과장해서 그리기

토끼의 소심한 성격을 특징적으로 표현하기 위해 몸집이 크고 얼굴이 무서운 뱀과 매치시켰다. 토끼는
겁을 먹으면서도 뱀의 귀여운 면을 보고 마음을 열기 시작한다.

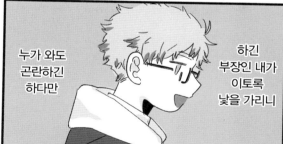

냥

올해도
신입생은
전멸인가…

다들 동물을
싫어하나?

그래
그래.

누가 와도
곤란하긴
하다만

하긴
부장인 내가
이토록
낯을 가리니

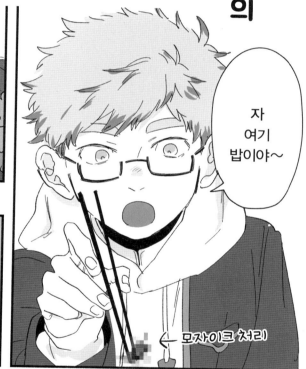

자
여기
밥이야~

← 모자이크 처리

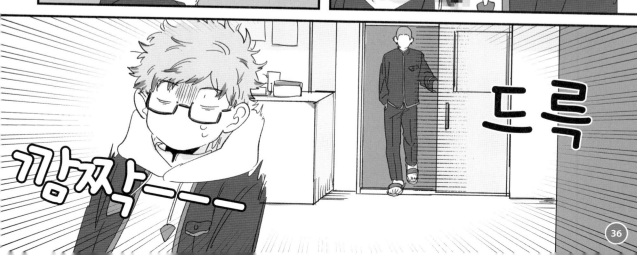

드륵

깜짝————

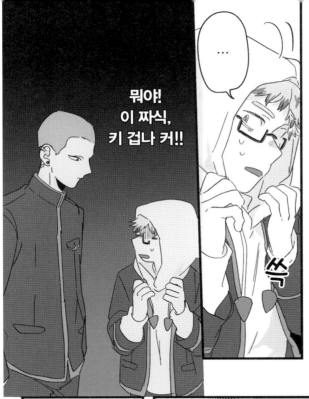

…

뭐야!
이 짜식,
키 겁나 커!!

이…
입회
희망자?

하지만
일단

네.

진,
진짜…?

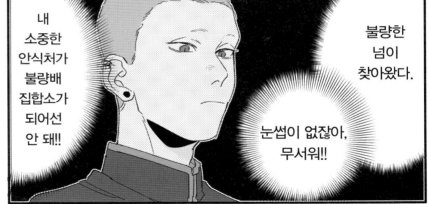

내
소중한
안식처가
불량배
집합소가
되어선
안 돼!!

불량한
넘이
찾아왔다.

눈썹이 없잖아,
무서워!!

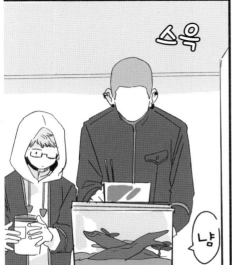

스윽

냥

그래도
되나요?

그,
그럼.

자,
이거.

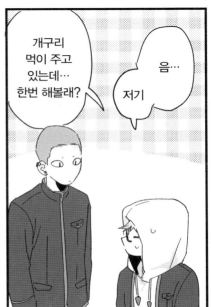

개구리
먹이 주고
있는데…
한번 해볼래?

음…

저기

37

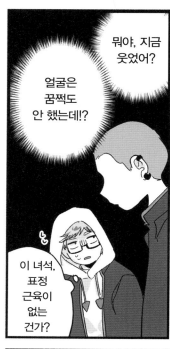

뭐야, 지금 웃었어?

얼굴은 꿈쩍도 안 했는데!?

이 녀석, 표정 근육이 없는 건가?

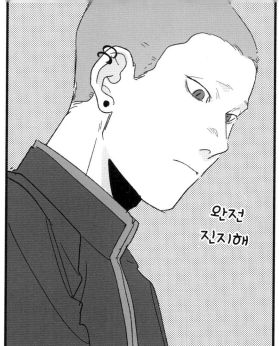

완전 진지해

…후후

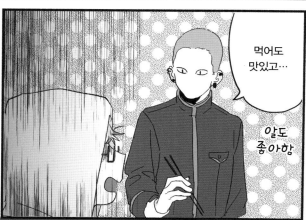

먹어도 맛있고…

알도 좋아함

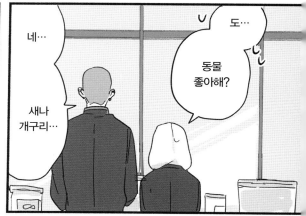

네…

새나 개구리…

도…

동물 좋아해?

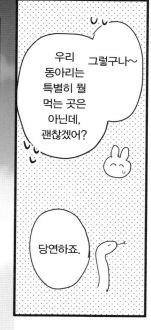

이렇게 두 명으로 늘어난 생물부

뉴페이스 뱀은 보기와는 달리 점잖아서

토끼는 그럭저럭 마음을 열고 지내게 됐다…

우리 동아리는 특별히 뭘 먹는 곳은 아닌데, 괜찮겠어?

그럴구나~

당연하죠.

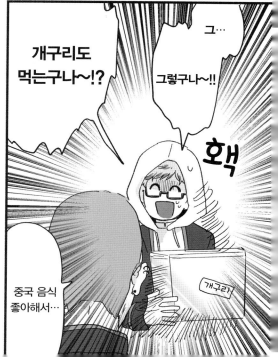

그…

그럴구나~!!

개구리도 먹는구나~!?

획

중국 음식 좋아해서…

개구리

개Ｘ양

까마귀Ｘ고양이

뱀Ｘ토끼

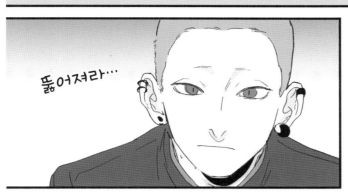

뚫어져라…

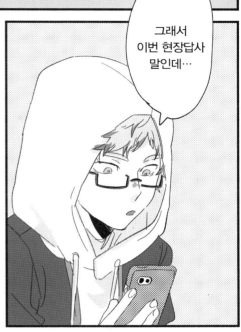

그래서 이번 현장답사 말인데…

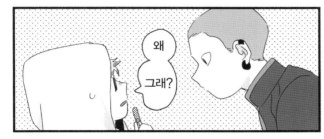

왜 그래?

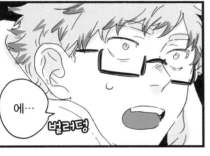

에…

벌러덩

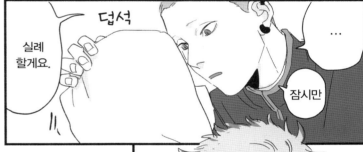

덥석

실례 할게요.

…

잠시만

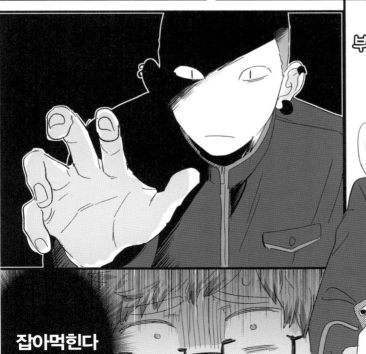

부스스

잡아먹힌다

...
...?

...?

쓰당

쓰당

쓰당

쓰당

쓰

당

저기

그 정도면
이제
충분한 것
같은데…

1분 경과

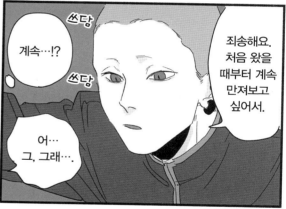

쓰당

쓰당

계속…!?

어…
그, 그래….

죄송해요.
처음 왔을
때부터 계속
만져보고
싶어서.

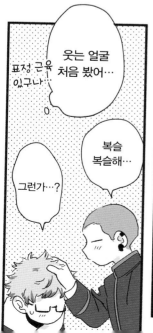

웃는 얼굴
처음 봤어…

표정 근육
있구나…

복슬
복슬해…

그런가…?

두

근

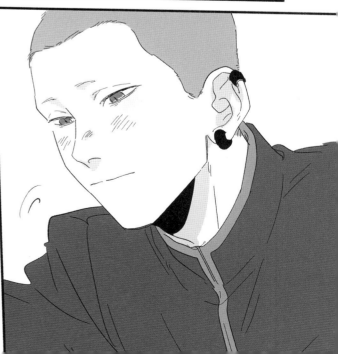

Part
2
악기

illustration: 나쓰코

악기는 화려한 캐릭터를
표현할 수 있는 모티프.
악기 비주얼뿐만 아니라
음악 장르로도
활용될 수 있다.

기타

Data

학년	—	1학년
생일	—	2월 3일
별자리	—	물병자리
신장	—	170cm
동아리	—	컴퓨터부
성격	—	퉁명스러움
		한 가지에 꽂히는 스타일

옅은 네이비컬러 콘택트렌즈. 눈동자를 차가운 컬러로 칠해 쿨한 인상 연출

건방진 태도와 과격한 느낌을 주기 위한 타투

초커 목걸이에 일렉트릭 코드 같은 장식을 달아 일렉트릭 기타 스타일 연출

블랙컬러 네일로 개성 표현

자기만의 길을 가는 로큰롤러

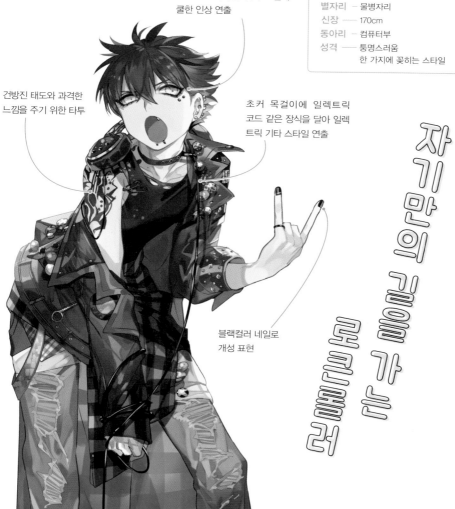

콘셉트

일렉트릭 기타를 모티프로 자기가 좋아하는 것을 관철시키는 성격 표현. 주위 시선을 의식하지 않는 캐릭터를 패션이나 포즈로 연출했다.

모티프 특성

앰프와 결합해 소리를 내는 것이 특징. 다양한 음악 장르에 폭넓게 쓰이고 특히 기계와의 결합으로 높은 출력을 얻어 하드록이나 펑크 음악에 없어선 안 되는 악기다.

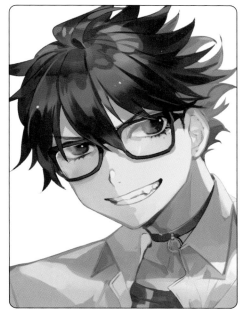

눈빛이 날카롭고 의기양양한 표정이다. 건방진 캐릭터라 공일 때는 자신만만하게 다가간다. 치아를 드러낸 미소로 여유로운 분위기를 표현한다.

수 버전

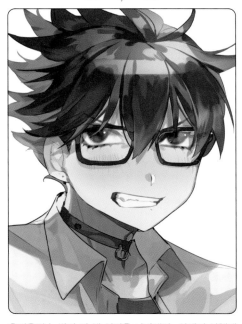

추켜올린 눈썹이 기 센 성격을 나타낸다. 상대의 언행에 설레면서도 솔직히지지 못하는 모습이다.

교복

학교에서 콘택트렌즈 대신 쓰는 안경

루즈한 느낌을 위해 풀어헤친 셔츠 앞섶

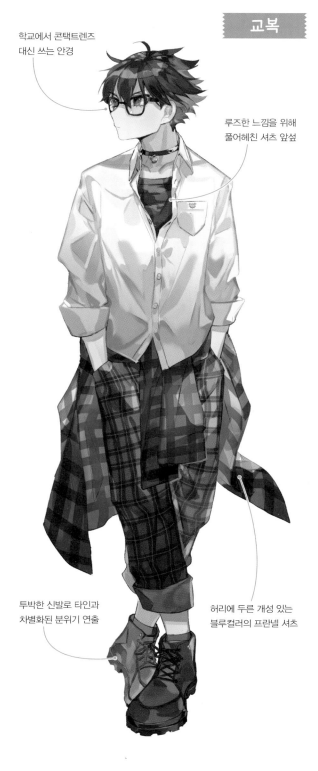

투박한 신발로 타인과 차별화된 분위기 연출

허리에 두른 개성 있는 블루컬러의 프란넬 셔츠

재킷은 걸치지 않고 살짝 루즈한 옷차림으로 연출했다. 블루 테마컬러가 들어간 자연스러움이 포인트다.

색소폰

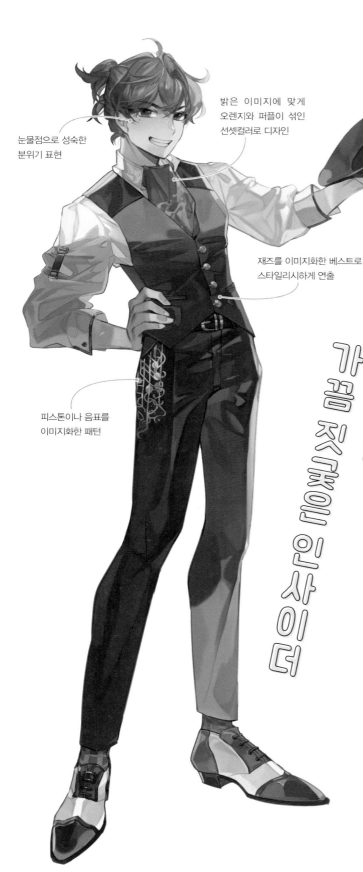

눈물점으로 성숙한
분위기 표현

밝은 이미지에 맞게
오렌지와 퍼플이 섞인
선셋컬러로 디자인

재즈를 이미지화한 베스트로
스타일리시하게 연출

피스톤이나 음표를
이미지화한 패턴

다정하지만 가끔 짓궂은 인사이더

Data

학년	2학년
생일	9월 30일
별자리	천칭자리
신장	185cm
동아리	댄스부
성격	처세에 능하지만 사실은 짓궂음

콘셉트

경쾌하고 흥겨운 음악을 연주하는 악기 이
미지로 쾌활한 분위기 표현. 평소에는 다정
하고 착한 사람이지만, 짓궂은 면도 있는
설정으로 캐릭터에 깊이를 더했다.

모티프 특성

일반적으로 목관 악기로 분류되지만 실은
금속 악기. 목관 악기와 금관 악기 사이를
중개하는 다리 역할. 재즈나 클래식 등 장
르를 가리지 않고 활약하고 있다.

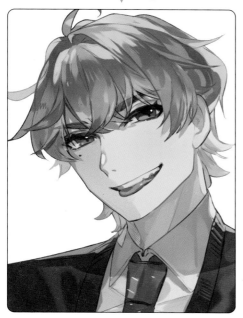

눈꼬리는 올리지 않고 입꼬리만 살짝 올린 여유로운 미소. 좋아하는 상대일수록 괴롭히고 싶어 하는 타입이다. 짓궂은 장난을 칠 생각에 흥분해 있는 모습이다.

수 버전

손으로 입을 가리고 시선을 돌리는 것은 내면의 동요를 감추기 위함. 여유로운 표정과는 다른 수줍은 표정으로 매력을 더했다.

교복

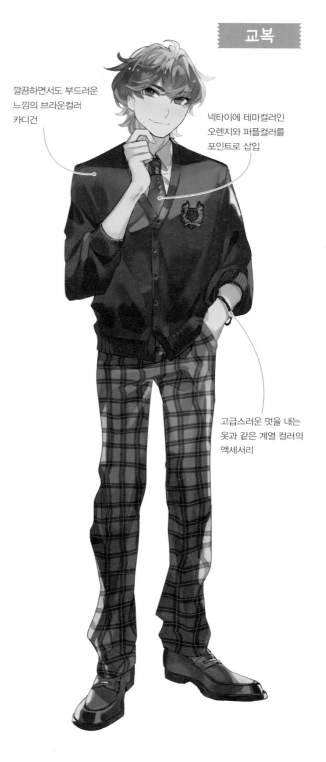

깔끔하면서도 부드러운 느낌의 브라운컬러 카디건

넥타이에 테마컬러인 오렌지와 퍼플컬러를 포인트로 삽입

고급스러운 멋을 내는 옷과 같은 계열 컬러의 액세서리

너무 편하지도, 그렇다고 지나치게 갖춰 입지도 않은 밸런스가 포인트. 부드러운 소재의 카디건으로 온화한 분위기를 낼 수 있다.

Data

학년	—	3학년
생일	—	8월 20일
별자리	—	사자자리
신장	—	173cm
동아리	—	육상부
성격	—	항상 긍정적
		매 순간 파워풀

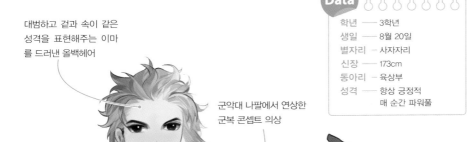

대범하고 겉과 속이 같은 성격을 표현해주는 이마를 드러낸 올백헤어

군악대 나팔에서 연상한 군복 콘셉트 의상

트럼펫

강력한 빛 속성!
천생 리더 기질

고귀한 멋과 분위기를 내는 케이프

콘셉트

군악대 나팔이 연상되는 활달한 리더 기질 캐릭터. 선명한 금속 컬러와 밝은 레드컬러가 건강한 인상을 준다. 근육질 몸으로 파워풀함을 표현했다.

모티프 특성

전시에 군대를 지휘하는 군악대 나팔로 오랫동안 사용된 악기. 단단하게 뻗어나가는 음색이 특징. 연주자가 연주에 맞춰 춤추는 등 작은 퍼포먼스도 이뤄진다.

공 버전

고개를 살짝 기울이고 부드럽게 미소 띤 얼굴. 친한 사람에게만 보여주는 온화함이다.

수 버전

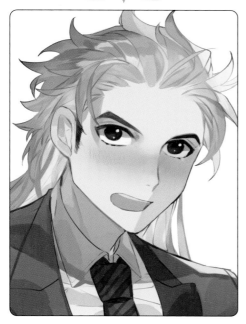

깜짝 놀라며 쑥스러워하는 표정. 마음에 둔 상대가 갑작스레 접근해오자 처음으로 연애 감정을 느끼며 당혹스러워하는 모습이다.

교복

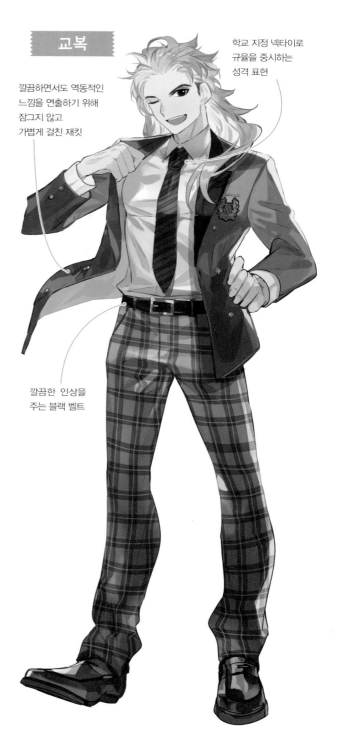

학교 지정 넥타이로 규율을 중시하는 성격 표현

깔끔하면서도 역동적인 느낌을 연출하기 위해 잠그지 않고 가볍게 걸친 재킷

깔끔한 인상을 주는 블랙 벨트

리더다운 모습을 표현하기 위해 재킷과 셔츠, 벨트, 구두를 단정하게 갖춰 입었다.

기품 있는 느낌의
긴 머리

f자 울림구멍을
구현한 베스트

삼나무 잎을 이미지화한
그린컬러 액세서리

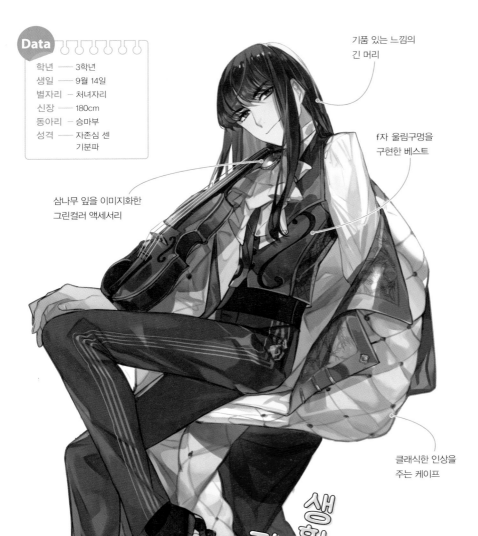

클래식한 인상을
주는 케이프

바이올린

생활력 빵점인
자신만만 재력가

섬세한 아름다움을 표현
한 굽 높은 구두

콘셉트

기품 있는 바이올린의 이미지와 걸맞게 고귀하고 자신감 넘치는 인물로 설정했다. 예술이나 음악 같은 과목은 뛰어나지만 수학은 잘 못한다. 생활력이 부족한 이미지다.

모티프 특성

우아한 소리가 특징인 악기. 예술적 가치가 높은 명기(名器)도 있다. 목재가 주재료이며 악기 중에서도 특히 고급스러운 이미지가 강하다. 솔로부터 앙상블까지 폭넓게 활약하는 인기 있는 악기다.

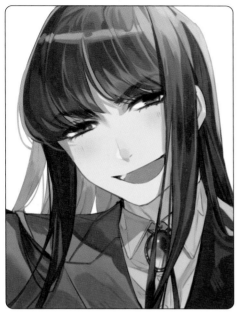

얼굴에 감정이 드러나기 쉬운 캐릭터. 기쁠 때는 눈이 반짝반짝 빛나며 특히 일이 순조롭게 진행되었을 때 기분이 좋아진다.

수 버전

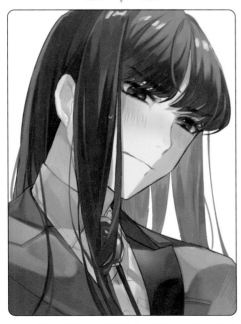

자기 예상을 벗어나면 취약해지는 성격. 따라서 수일 때는 감정 동요가 심하다. 시선을 내리깔고 수줍음을 가라앉히는 표정이다.

교복

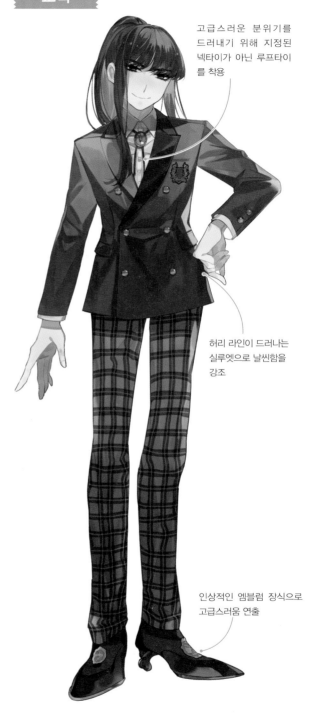

고급스러운 분위기를 드러내기 위해 지정된 넥타이가 아닌 루프타이를 착용

허리 라인이 드러나는 실루엣으로 날씬함을 강조

인상적인 엠블럼 장식으로 고급스러움 연출

재킷 단추를 모두 잠가 깔끔하고 고급스러운 느낌을 연출했다. 일직선으로 윤곽을 그리며 포인트를 줄 수도 있다.

피아노

학년	2학년
생일	3월 14일
별자리	물고기자리
신장	178cm
동아리	귀가부
성격	소극적
	감정 기복이 심함

아름다운 얀데레 여왕님

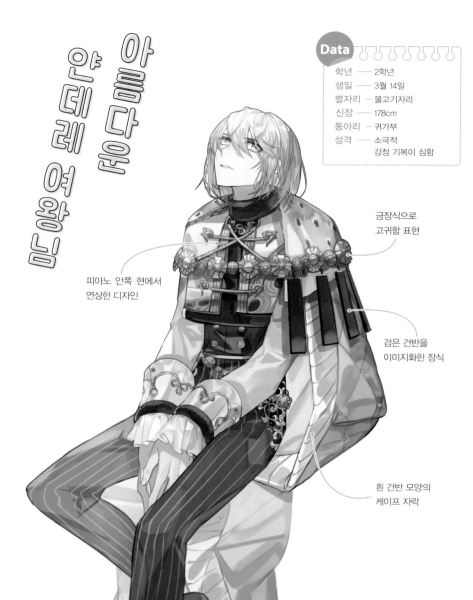

금장식으로
고귀함 표현

피아노 안쪽 현에서
연상한 디자인

검은 건반을
이미지화한 장식

흰 건반 모양의
케이프 자락

콘셉트

'악기의 왕'이라고 하는 데서 여왕 이미지를
따왔다. 운반이 어렵기 때문에 자세에도 무
겁고 아른한 느낌을 주었다.

모티프 특성

건반을 누르면 안쪽 해머가 현을 두드려 소
리를 낸다. 경량화된 것도 있지만 대부분
대형 사이즈여서 이동에 적합하지 않다. 고
급스러운 비주얼이 특징이다.

공 버전

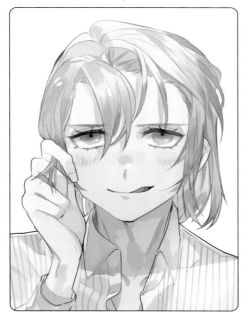

좋아하는 상대에게 열정적이고 폭주하기 쉬운 캐릭터.
불순한 속셈을 품고 히죽 웃으며 입맛을 다신다.

수 버전

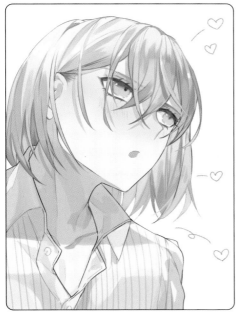

중성적인 성격이라 수일 때는 소녀 같은 표정을 짓는다.
한 번 빠져들면 좋아하는 사람 외에는 아무도 눈에 들어
오지 않는 스타일이다.

교복

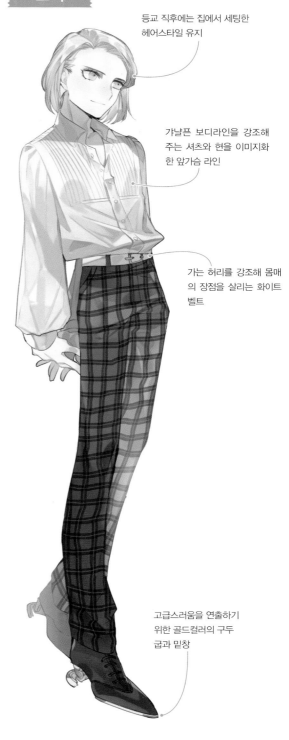

등교 직후에는 집에서 세팅한
헤어스타일 유지

가냘픈 보디라인을 강조해
주는 셔츠와 현을 이미지화
한 앞가슴 라인

가는 허리를 강조해 몸매
의 장점을 살리는 화이트
벨트

고급스러움을 연출하기
위한 골드컬러의 구두
굽과 밑창

날씬한 보디라인이 드러나는 심플한 옷차림은 선이 가
늘고 키가 큰 캐릭터의 매력을 이끌어낸다.

'새처럼 지저귀다'라는 말에서 착안, 새의 날개를 모티프로 삼았다.

Data

학년 —— 1학년
생일 —— 12월 26일
별자리 — 염소자리
신장 —— 156cm
동아리 — 승마부
성격 —— 노력가
　　　　 현실주의자

리코더

순박한 매력덩어리 오지라퍼

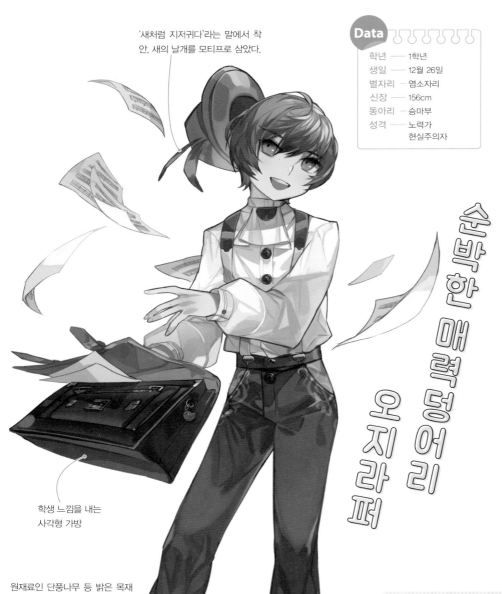

학생 느낌을 내는
사각형 가방

원재료인 단풍나무 등 밝은 목재
컬러 배합으로 마무리

콘셉트

학교 교육에 사용되는 이미지에서 착안, 비주얼에 학생다운 느낌을 반영했다. 지극히 서민적이고 자기주장이 약한 편. 순박하고 사랑스러운 분위기를 강조했다.

모티프 특성

예로부터 학교 교재로 널리 사용되어 친숙한 악기. 부드러운 음색이 특징으로, 숨을 세게 뱉으면 소리가 나지 않아 섬세한 호흡 조절이 필요하다.

평소에는 앳돼 보이지만 단호한 표정의 훈남으로 변신하기도 한다. 공일 때는 생활력이 강하고 의지가 되는 타입이다.

수 버전

오지랖 넓은 성격. 제멋대로인 사람에게 들볶여도 '어쩔수 없지'라고 생각하며 받아들이는 스타일. 곤란해하는 표정이 매력 포인트다.

교복

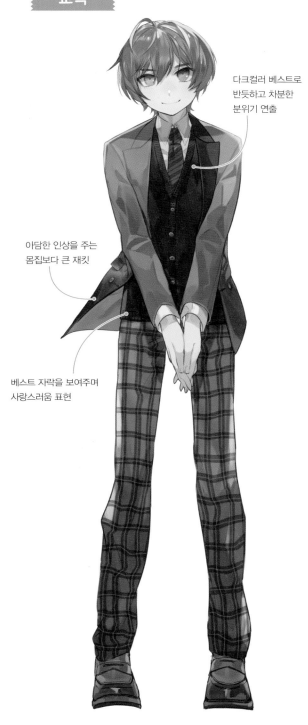

다크컬러 베스트로 반듯하고 차분한 분위기 연출

아담한 인상을 주는 몸집보다 큰 재킷

베스트 자락을 보여주며 사랑스러움 표현

얌전한 캐릭터라 교복을 단정하게 차려입었다. 재킷과 베스트에서 반듯한 인상이 잘 드러난다.

캐릭터 소개

바이올린
공
▶48쪽

부잣집 도련님. 일상적인 뒤치다꺼리는 다른 사람에게 맡긴다.

수
리코더
▶52쪽

서민. 불평하면서도 남을 챙기는 것을 좋아한다.

커플링 포인트 ▶ 일반적인 BL 관계를 학원풍으로 재해석

생활력 빵점인 도련님과 오지라퍼 서민의 커플링. BL 창작물에서는 매우 일반적인 조합이다. 학원물답게 달콤쌉싸름한 분위기의 스토리가 전개된다.

신분 격차가 큰 부자와 서민 커플

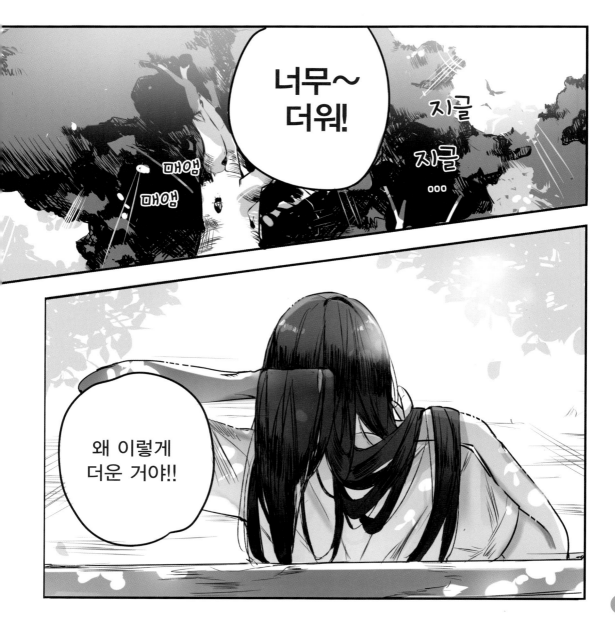

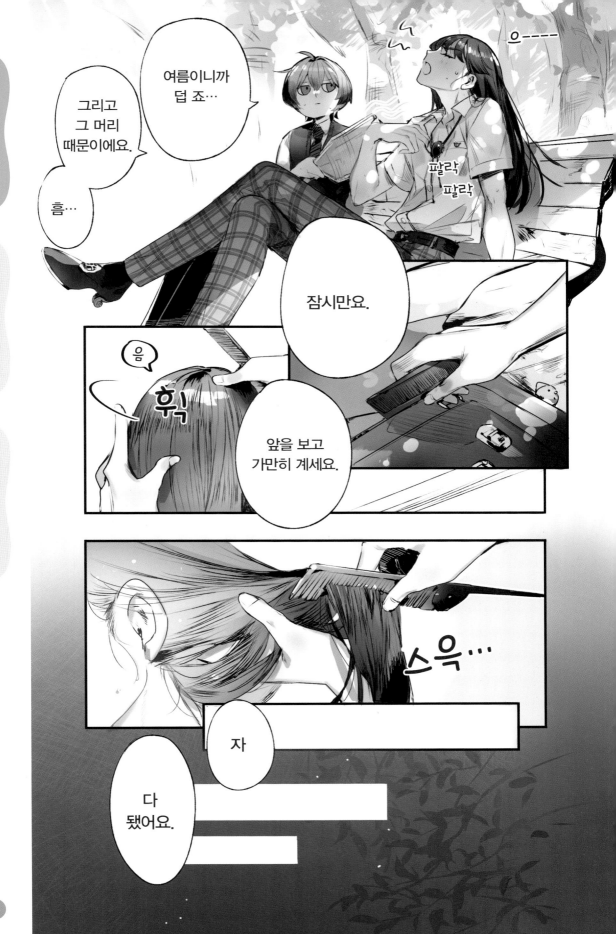

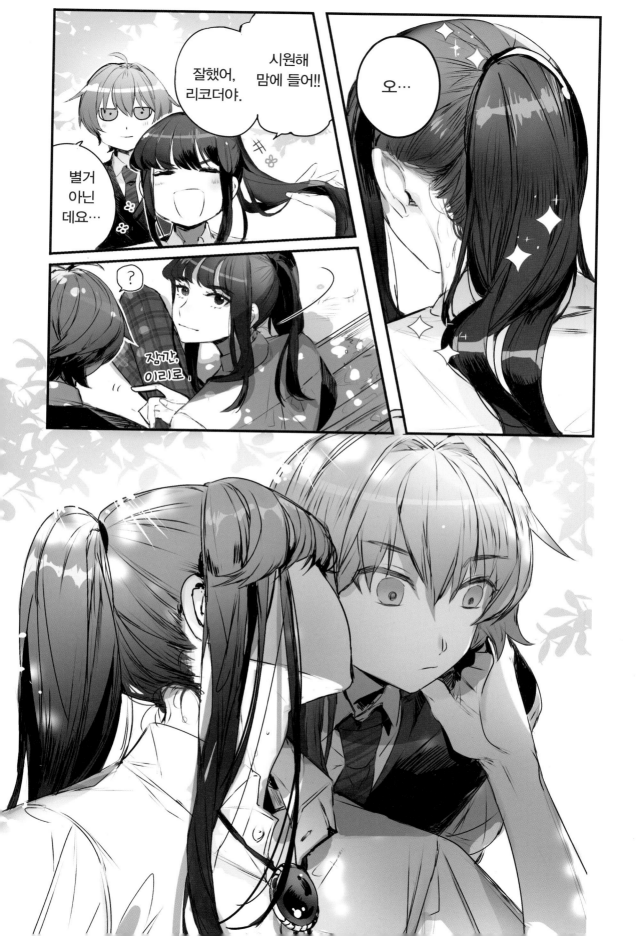

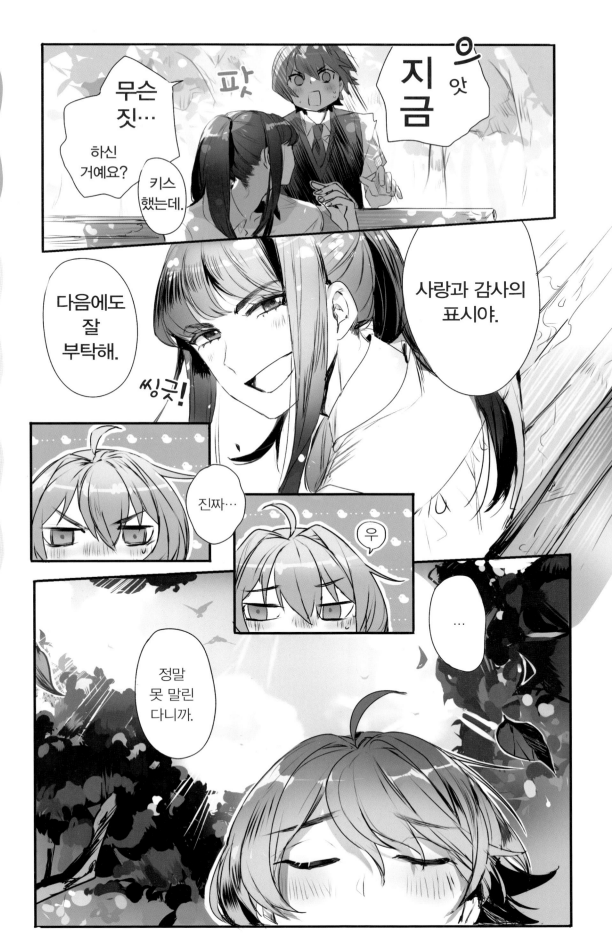

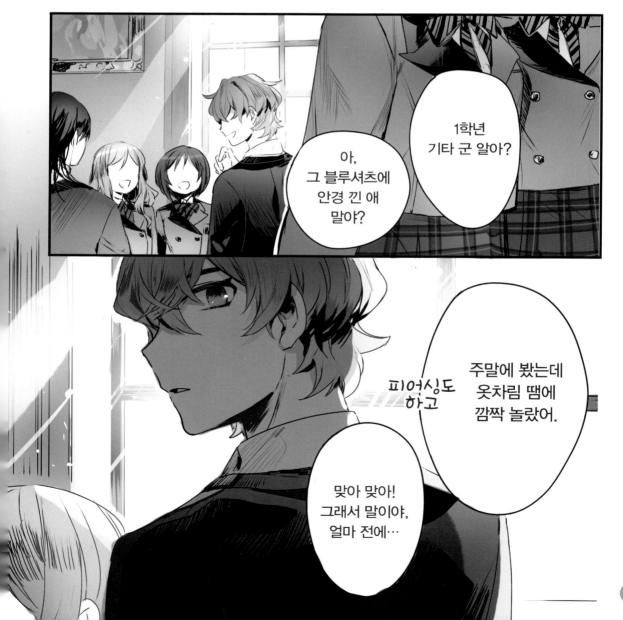

캐릭터 소개

색소폰
▶44쪽

밝고 다정하지만 가끔 짓궂다. 이것저것 잘 챙긴다.

기타
▶42쪽

자기가 원하는 길을 간다. 처세에 서툴러 오해를 사곤 한다.

커플링 포인트 ▶ 그리고 싶은 테마에서 연상

'자기 길을 일관되게 헤쳐 나가는 기타의 모습을 그려보고 싶다'라는 게 창작 포인트. 쉽게 타협하는 색소폰이라면 기타의 성향을 부러워할 수 있고, 또 그런 흐름을 만들 수 있을 것 같아 조합해봤다.

바이올린 X 리코더

색소폰 X 기타

트럼펫 X 피아노

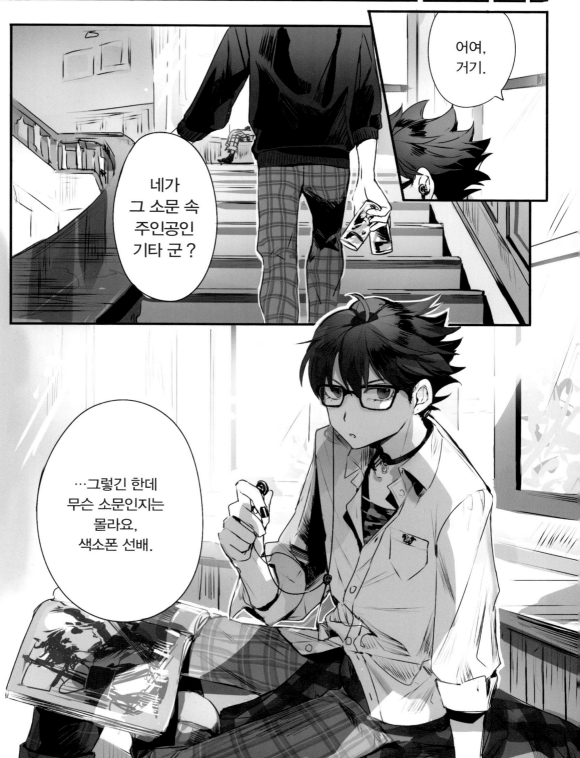

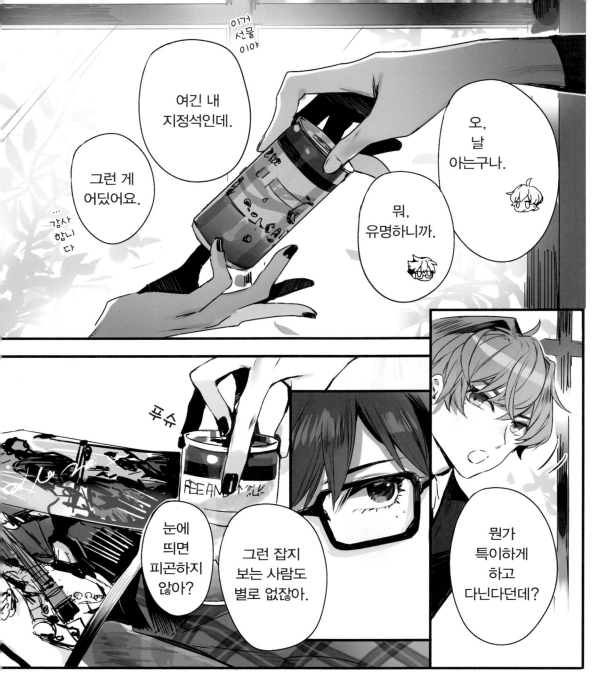

이거 선물이야

여긴 내 지정석인데.

그런 게 어딨어요.

...감사합니다

오, 날 아는구나.

뭐, 유명하니까.

눈에 띄면 피곤하지 않아?

그런 잡지 보는 사람도 별로 없잖아.

뭔가 특이하게 하고 다닌다던데?

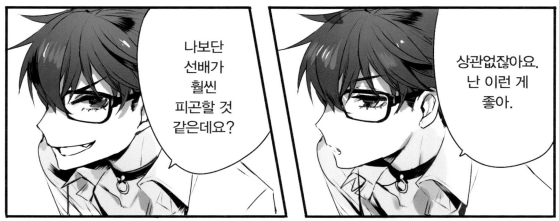

나보단 선배가 훨씬 피곤할 것 같은데요?

상관없잖아요. 난 이런 게 좋아.

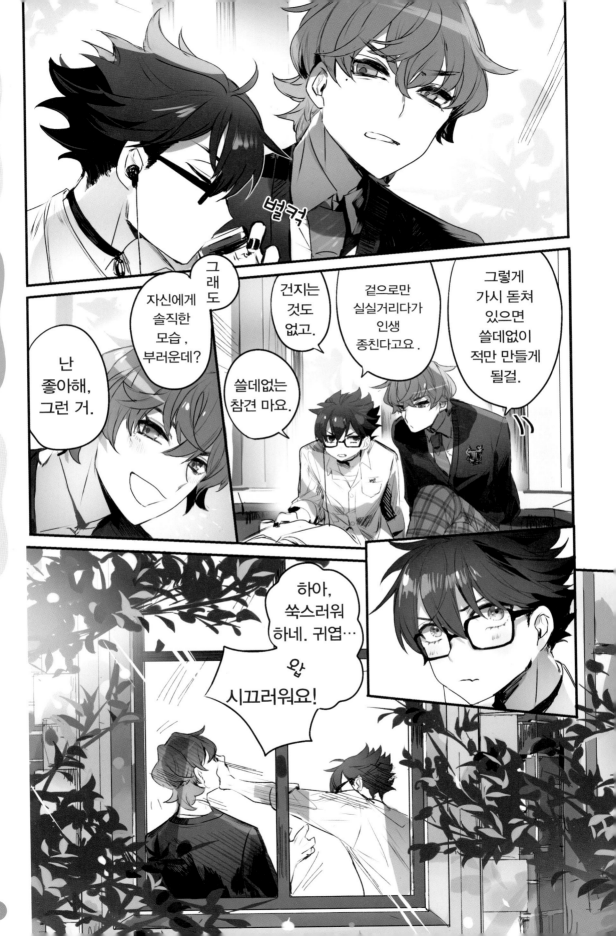

캐릭터 소개

트럼펫
▶46쪽

고집이 세고 겉과 속이 같은 사람. 사고방식이 매우 긍정적이다.

피아노
▶50쪽

기본적으로 신중하고 부정적인 사고방식을 지녔다. 타인과의 커뮤니케이션에 서툴다.

커플링 포인트 ▶ 호감이 생기는 포인트 탐구

겉으로만 호의적인 앞뒤가 다른 사람들에게 트라우마를 느끼게 된 피아노. 과연 누가 이 난공불락인 피아노의 마음을 녹일 수 있을지를 떠올리며, 매사에 긍정적이고 고집이 센 트럼펫과 조합해봤다.

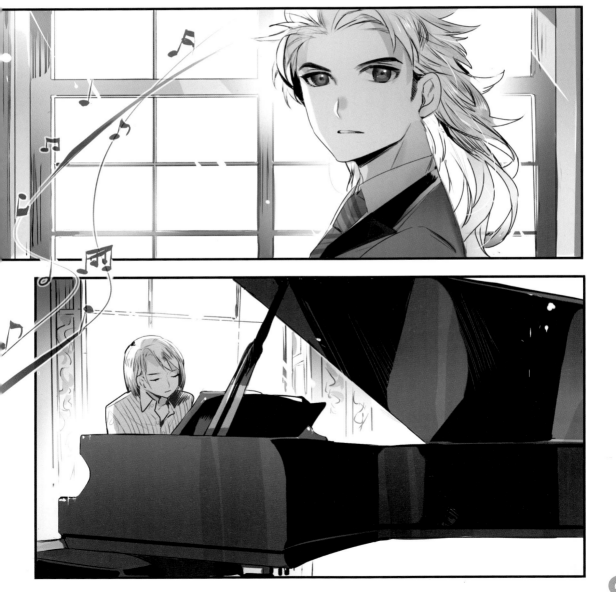

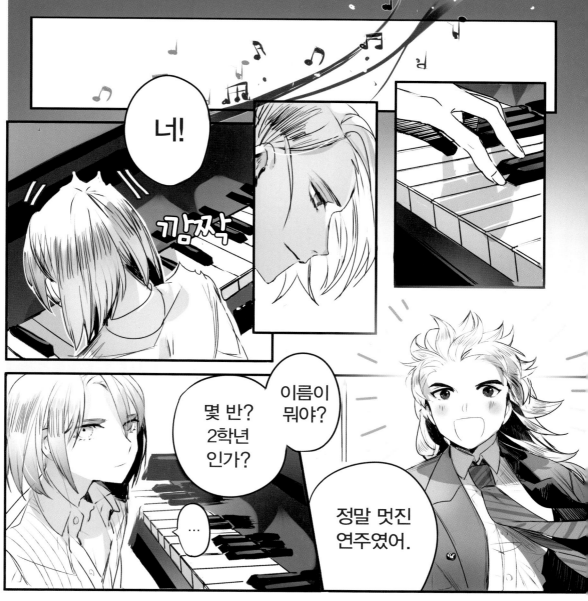

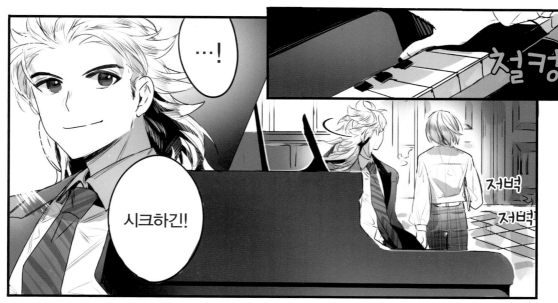

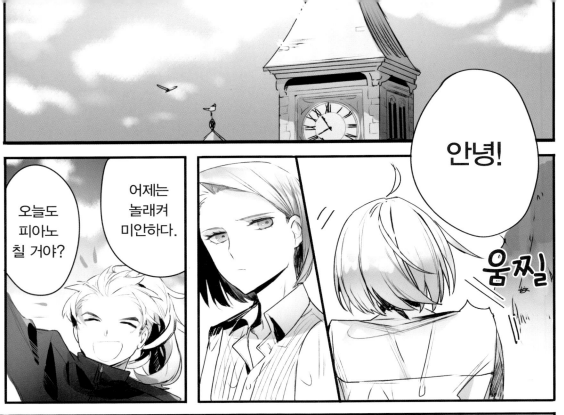

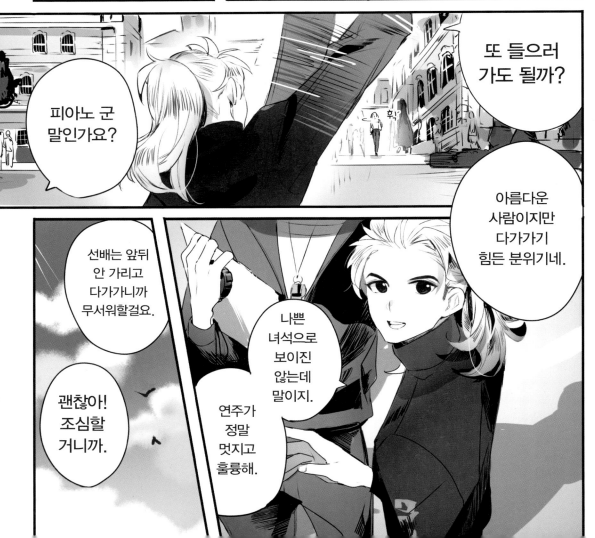

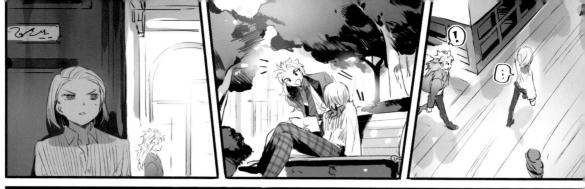

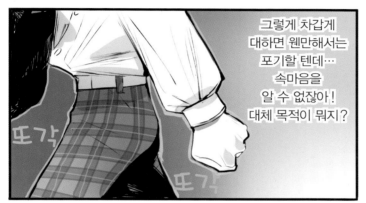

그렇게 차갑게 대하면 웬만해서는 포기할 텐데… 속마음을 알 수 없잖아! 대체 목적이 뭐지?

또각
또각

도대체 뭐야, 저 사람.

또각

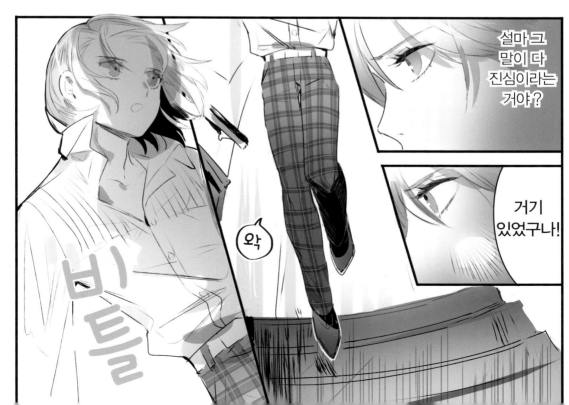

설마 그 말이 다 진심이라는 거야?

거기 있었구나!

와

비틀

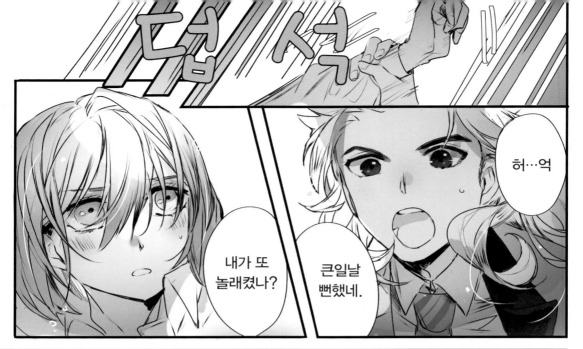

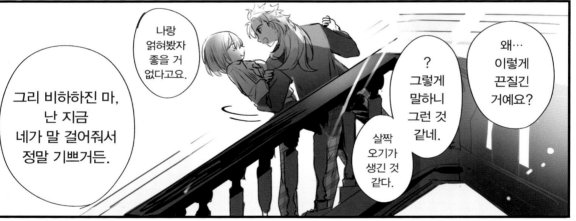

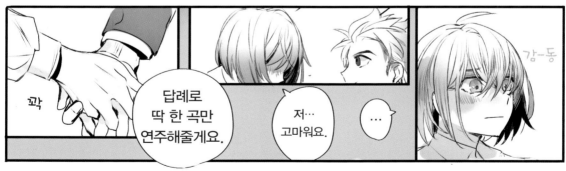

Part
3 천체

illustration: 응무라

천체는 캐릭터 간 관계를
반영하기 쉬운 모티프다.
행성 사이 거리 등을 토대로
관계성을 재해석해보자.

금성

빛 반사율과 금성이라는 이름에서
따온 골드 액세서리 착용

목에 스카프를 둘러
세련된 느낌 연출

자타공인 입만 안 떼면 미녀

빛 반사율이 높다는
점에서 착안한 광택
이 나는 레더팬츠

통굽 하이힐로 여성적
섹시함 연출

Data

학년	3학년
생일	8월 30일
별자리	처녀자리
신장	170cm
동아리	연극부
성격	인사이더
	망상 벽이 있는 편

콘셉트

예쁘고 스타일리시한 형님 역할을 위해 골
드를 메인컬러로 디자인했다. 항상 반짝반
짝 빛나는 비주얼로 정열적이고 밝은 성격
을 표현했다.

모티프 특성

초저녁이나 새벽에 육안으로 볼 수 있는 행
성. 지구에서 매우 밝게 보이는 아름다운
별로 '비너스 여신'이라고도 불린다. 두꺼운
구름 아래 지표 온도가 500℃에 이른다.

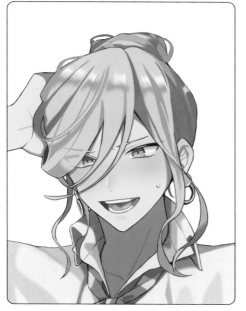

예쁘장한 얼굴로 과감하게 거리를 좁혀오는 육식남. 어떤 일이든 어중간한 것을 싫어하는 성격이라 공일 때는 남성미를 전면에 내세워 어필한다.

수 버전

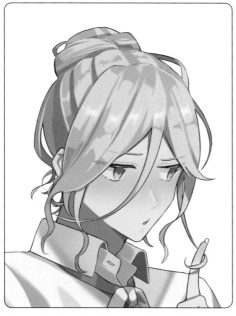

츤데레 수의 수줍은 표정. 평소 자기가 앞장서 행동하기 때문에 상대가 강하게 대시하는 데 익숙하지 않다.

교복

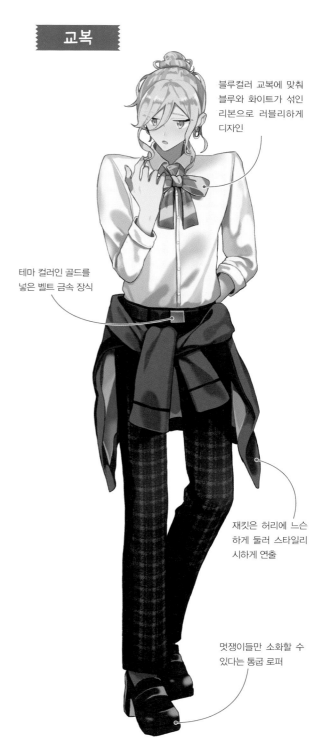

블루컬러 교복에 맞춰 블루와 화이트가 섞인 리본으로 러블리하게 디자인

테마 컬러인 골드를 넣은 벨트 금속 장식

재킷은 허리에 느슨하게 둘러 스타일리시하게 연출

멋쟁이들만 소화할 수 있다는 통굽 로퍼

예쁘고 아름다운 게 가장 중요하기 때문에 교칙 따위는 신경쓰지 않는다. 리본과 로퍼는 개인 소품이다.

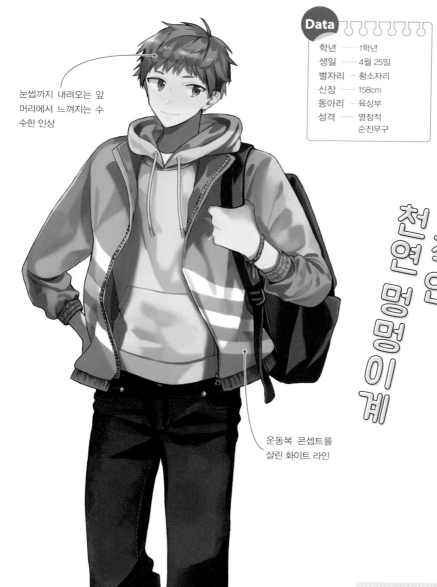

눈썹까지 내려오는 앞
머리에서 느껴지는 수
수한 인상

Data

학년	1학년
생일	4월 25일
별자리	황소자리
신장	158cm
동아리	육상부
성격	열정적 순진무구

수성

열정적인 천연인 멍멍이계

운동복 콘셉트를
살린 화이트 라인

분화구를 이미지화한
도트 패턴

콤플렉스인 작은 키를 커
버해 줄 통굽 스니커즈

콘셉트

공전 속도가 빠르고 크기가 작아 귀엽고 날
렵하며 **스포티**한 느낌으로 디자인했다. 수
성이라는 이름에서 착안한 **블루컬러**를 베
이스로 **산뜻한** 분위기 연출했다.

모티프 특성

태양계 행성 중 **태양과 가장 가까운** 행성이
다. 공전 주기가 짧고 **속도가 빠라** 지구에
서 볼 수 있는 시간은 매우 짧다. 태양계에
서 가장 가볍고 작은 행성이기도 하다.

온몸으로 애정을 드러내는 멍멍이계 공. 마음에 있는 것은 뭐든 다이렉트로 솔직하게 전하며. 웃는 얼굴이 눈부신 캐릭터다.

수 버전

수일 때는 시선을 피하며 수줍어하면서도 솔직하게 마음을 고백하는 멍멍이계. 팔자(八) 눈썹이 매력 포인트 귀여운 후배 포지션이다.

교복

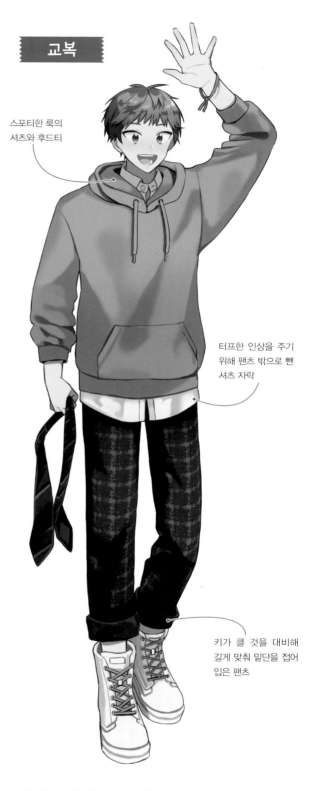

스포티한 룩의 셔츠와 후드티

터프한 인상을 주기 위해 팬츠 밖으로 뺀 셔츠 자락

키가 클 것을 대비해 길게 맞춰 밑단을 접어 입은 팬츠

육상부답게 활동적인 옷차림으로 디자인. 블루컬러 후드티가 트레이드마크. 학교에서도 통굽 운동화는 필수품이다.

태양

태양 가장자리의 불꽃
형상인 홍염'을 바깥으
로 뻗친 헤어스타일

태양신 아폴론의 활에서
연상한 목걸이

러프한 데미지진. 꾸미지
않은 듯한 모습으로 친근한
느낌 연출

태양신 아폴론의
월계관에서 착안한
월계수 패턴 벨트

배려심 많은 만인의 형님

Data

학년	3학년
생일	5월 1일
별자리	황소자리
신장	183cm
동아리	축구부
성격	온화
	정이 많음

콘셉트

태양계의 중심인 만큼 모두를 아우르는 친
절한 형님으로 묘사했다. 실제로 엄청난 에
너지를 뿜어내는 캐릭터여서 스위치가 켜
지면 열혈남으로 변모하는 설정이다.

모티프 특성

항성은 핵융합 반응을 통해 빛을 낸다. 지
름은 지구의 **109배** 정도. 태곳적부터 최고
신으로 **숭배**되어 왔다. 어둠의 신으로 불리
는 달과 비교해 **낮의 신**으로도 여겨진다.

* 태양의 코로나[태양 대기(大氣)의 가장 바깥에 있는 약 100
만 ℃의 엷은 가스층] 중 진홍색 화염처럼 보이는 부분

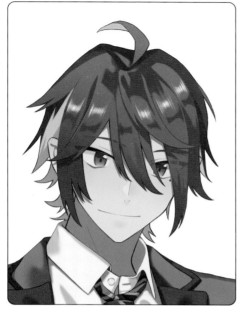

공 버전

모두에게 친절하고 배려심 많은 형님이지만 마음에 둔 상대를 특별히 귀여워한다. 곤경에 처한 상황을 발견하면 상냥하게 말을 거는 타입이다.

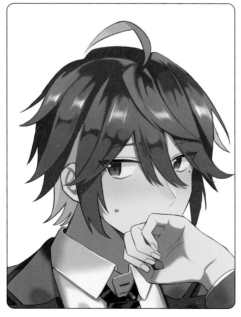

수 버전

수 역할일 때도 형님 분위기는 여전하다. 당혹스러워하면서도 타고난 포용력으로 공을 받아들인다. 특히 연하의 대시에 약하다.

교복

러프한 인상을 주는 느슨한 넥타이

통일감 있는 캐릭터 묘사를 위해 머리와 신발을 레드컬러로 깔 맞춤

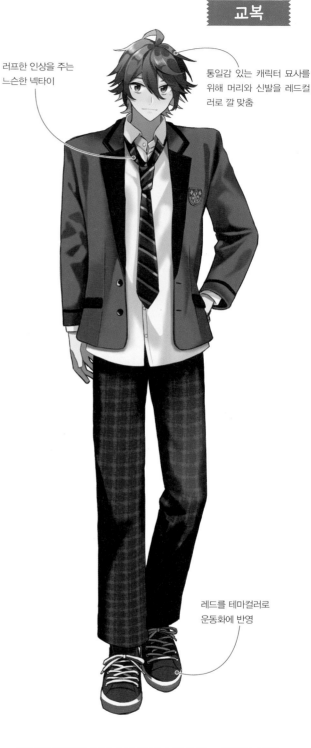

레드를 테마컬러로 운동화에 반영

교복을 단정히 입고 있으면서도 온화하고 친근한 분위기를 연출하기 위해 셔츠는 팬츠에 넣지 않고 루즈하게 내보였다.

달

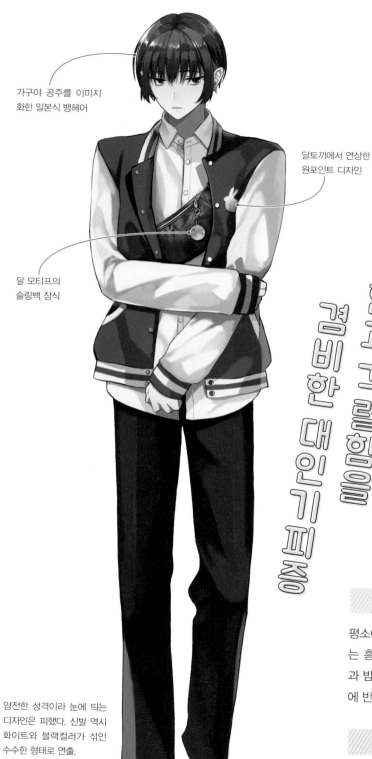

가구야 공주를 이미지
화한 일본식 뱅헤어

달토끼에서 연상한
원포인트 디자인

달 모티프의
슬링백 장식

얌전한 성격이라 눈에 띄는
디자인은 피했다. 신발 역시
화이트와 블랙컬러가 섞인
수수한 형태로 연출.

고요함과 격렬함을
겸비한 대인기피증

Data

학년	3학년
생일	2월 21일
별자리	물고기자리
신장	172cm
동아리	궁도부
성격	내성적
	얀데레

콘셉트

평소에는 얌전하지만 친한 사람들 앞에서
는 흥분해서 쉴 새 없이 떠드는 스타일. 낮
과 밤의 온도차가 심한 달의 양면성을 성격
에 반영했다.

모티프 특성

지구의 유일한 위성으로 지구에서는 태양
다음으로 밝게 빛난다. 스스로 빛을 내지
않고 태양빛을 반사해 빛을 낸다. 밤의 신
으로 여겨져 신앙의 대상이 되어 왔다.

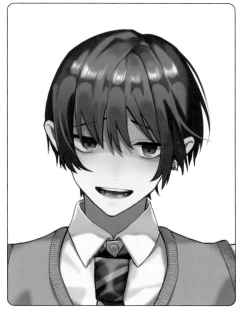

대체로 수동적이지만. 상대가 숭배의 대상이 되면 갑자기 주도적으로 나선다. 얀데레 캐릭터이므로 대할 때는 각별한 주의가 필요하다.

수 버전

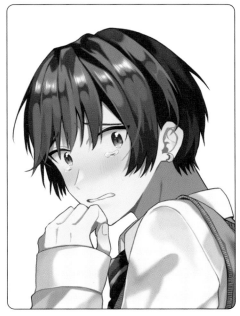

낯가림 심한 대인기피증이라 친하지 않은 상대의 호의나 욕망에 쉽게 겁먹는다. 익숙해지면 단숨에 심적 거리가 좁혀진다.

교복

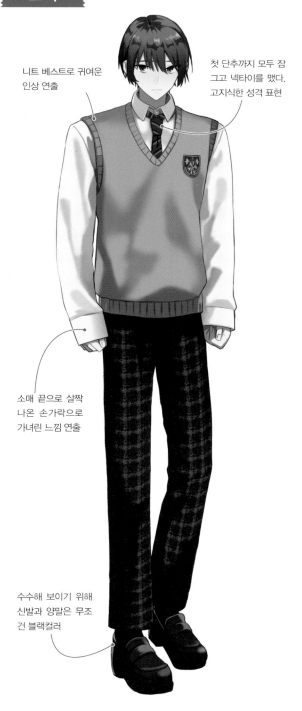

니트 베스트로 귀여운 인상 연출

첫 단추까지 모두 잠그고 넥타이를 맸다. 고지식한 성격 표현

소매 끝으로 살짝 나온 손가락으로 가녀린 느낌 연출

수수해 보이기 위해 신발과 양말은 무조건 블랙컬러

얌전하고 성실한 캐릭터. 넥타이를 똑바로 매고 단정한 셔츠와 니트를 입은 옷차림이다.

토 성

까만 피부로 신비로운
분위기 연출

토성의 고리를 이미지화한
링 귀걸이

행성 본체의 줄무늬
패턴과 같은 디자인
의 셔츠

겉감은 블랙, 안감은 옐로
컬러인 코트. 외관이 달라
지는 특성을 컬러링으로
표현

기장이 긴 코트로
스타일리시한 인상
연출

미 스 터 리 한
기 분 파

Data

학년	1학년
생일	1월 17일
별자리	염소자리
신장	182cm
동아리	원예부
성격	변덕쟁이 정서 불안

콘셉트

토성 고리에는 여러 설이 있지만, 정확하게
알려진 바는 없다. 토성이 지닌 미지의 이
미지를 신비롭고 변덕스러운 캐릭터로 묘
사했다.

모티프 특성

주위를 도는 고리가 특징. 공전에 따라 고
리 모양이 달라진다. 관측 초기에는 관측자
가 고리인 줄 몰라서 고민에 빠졌을 만큼
신비한 행성이다. 영문명은 농경신 '사투르
누스'에서 유래됐다.

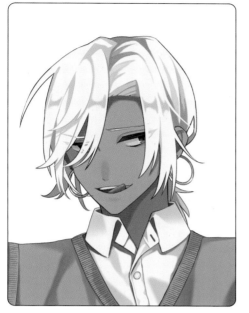

감정 표현이 극단적이고 독점욕이 강하다. '우선 주변 장애물부터 없애자'라는 듯한 불순한 생각에 잠긴 표정이다.

수 버전

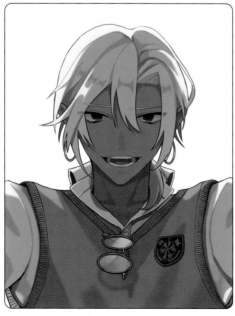

수일 때도 독점욕이 강한 타입이다. 상대가 접근을 하든 안 하든 상관하지 않고 덤벼든다.

교복

학교에서는 뒤로 묶고 다니는 머리

안경은 필요할 때만 쓴다. 옷에 꽂힌 개성 있는 안경

캐릭터의 차별성을 위해 걸치지 않고 들고 있는 재킷

선생님께 혼나지 않는 선을 지키며 멋을 부린다. 눈에 잘 띄지 않는 골드 체인 목걸이

옷에 꽂은 안경이나 뒤로 묶은 머리 등은 사복과 교복의 미세한 차이를 만든다. 캐릭터에 매력을 더해주는 일종의 테크닉이다.

주요 특징인 고리 네 개를
이미지화해 양쪽 귀에 각각
두 개의 링 귀걸이 착용

제우스가 다루는 천둥을
모티프로 한 장식

행성 표면의 줄무늬를
이미지화한 재킷

목성

욕망에 충실한
야한 형님

Data

학년	3학년
생일	11월 29일
별자리	궁수자리
신장	174cm
동아리	귀가부
성격	나태
	자유인

콘셉트

관현악 모음곡 『행성』의 제목에서 연상되
는, 욕망에 충실하고 섹시한 캐릭터. 나무
목(木) 자를 이미지화해 전체적으로 그린컬
러로 묘사했다.

모티프 특성

태양계에서 가장 크고, 많은 위성을 지닌
행성이다. 『행성』에서는 '목성. 쾌락의 전령'
으로 유명하다. 영문명 주피터는 고대 로마
신화의 주신인 유피테르에서 유래되었다.

* G. 홀스트가 작곡한 대표적인 관현악곡. 7개 악장마다 행성
　이름이 붙었다.

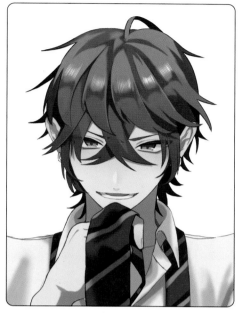

공일 때는 가학적인 미소를 짓는다. 사랑하는 상대가 우는 걸 즐기는 유형의 귀축 공이다.

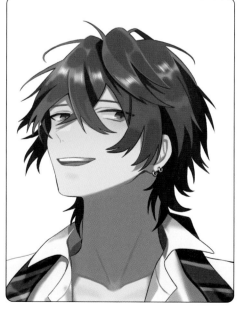

욕망에 충실해 기분 좋으면 뭐든 오케이라는 사고방식을 지니고 있다. 수일 때도 들뜬 얼굴로 기대하듯 상대를 바라본다.

교복

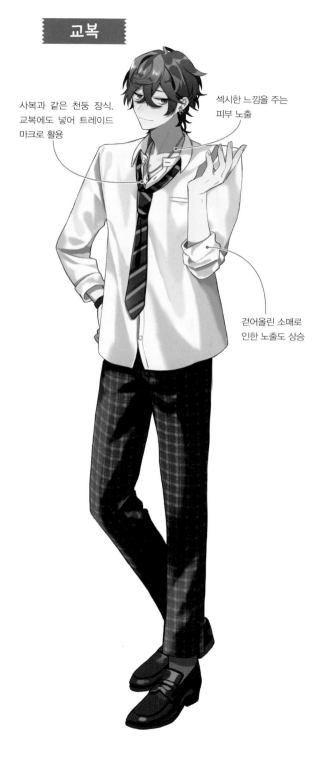

사복과 같은 천둥 장식. 교복에도 넣어 트레이드 마크로 활용

섹시한 느낌을 주는 피부 노출

걷어올린 소매로 인한 노출도 상승

적당한 노출로 섹시한 스타일링. 지나친 노출은 오히려 지저분한 느낌을 줄 수 있으니 주의해야 한다.

캐릭터 소개

태양
▶72쪽

배려심 많은 형님. 평소에는 온화하지만 열혈남으로 변모하기도한다.

공 × 수

수성
▶70쪽

열성적인 멍멍이 캐릭터. 키가 작은 게 고민이다.

커플링 포인트 ▶ 모티프 간의 관계성 활용

모티프인 태양과 수성은 물리적 거리가 가깝기에 소꿉친구이면서 친한 선후배로 관계를 설정했다. 수성은 어렸을 때부터 태양을 동경하고 좋아했다.

야,
수성~

혹시
내가 계속
짜증나게
군 걸까…?

턱벅

턱벅 턱벅

태…

화악

침울…

!?

멍칫

?

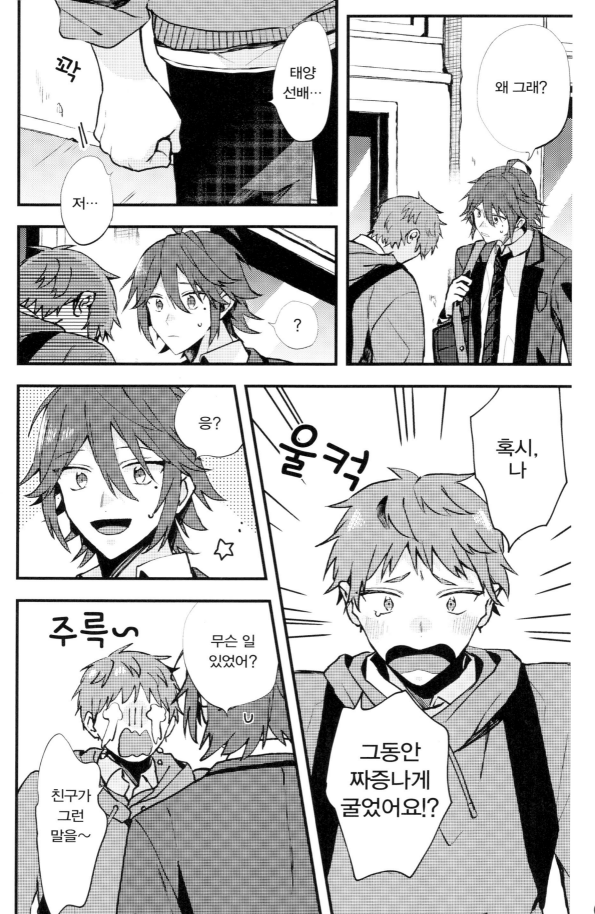

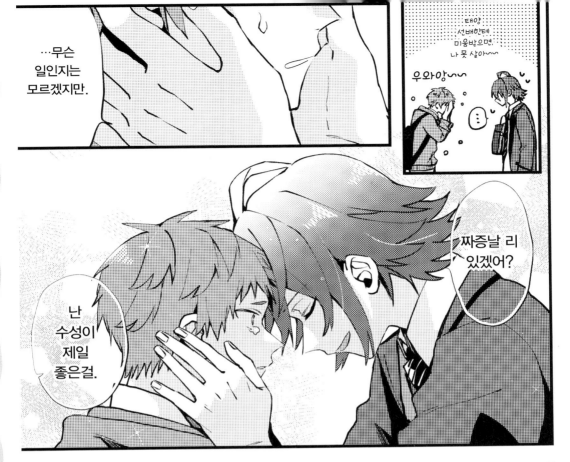

…무슨 일인지는 모르겠지만.

태양 선배한테 미움받으면, 나 못 살아~

우와앙~

…

짜증날 리 있겠어?

난 수성이 제일 좋은걸.

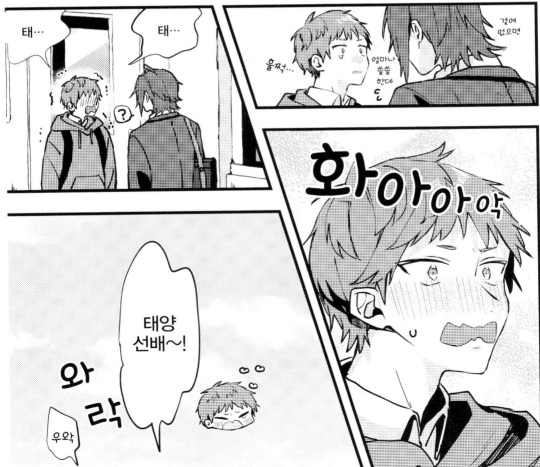

태…

태…

?

훌쩍…

얼마나 쓸쓸한데

곁에 없으면

화아아악

태양 선배~!

와 락

우와

미형×미형의 원나잇 러브

금성
▶68쪽

예쁜 형아. 아름다워지는 데
목숨 거는 타입이다.

목성
▶78쪽

야한 형아. 기분 좋아지는 데
목숨 거는 타입이다.

커플링 포인트 ▶ **비주얼 조합을 중시한 커플링**

미형×미형 조합의 커플링. 두 사람은 '자신이 원하는 바를 손에 넣을 수만 있다면 뒷일은 알 바 아니
다'라는 주의로 이해관계가 일치되면 사랑 없이도 오케이다.

미형(美形): 용모가 아름다운 사람

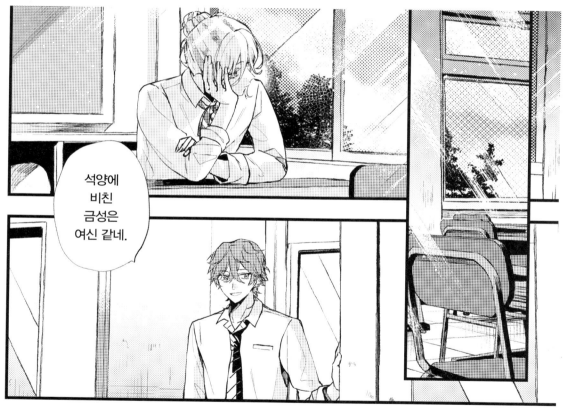

석양에
비친
금성은
여신 같네.

뭐래…
당연한
소리를
새삼스럽게
하고 있어.

하하

…흠

그래서 아름다운 여신 님은 여기서 뭘 하고 계실까?

그럼, 아직 여유가 좀 있네.

도서실 당번인 달이라 기다리는 중~

소꿉친구

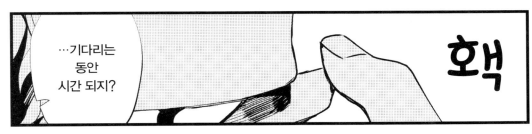

…기다리는 동안 시간 되지?

획

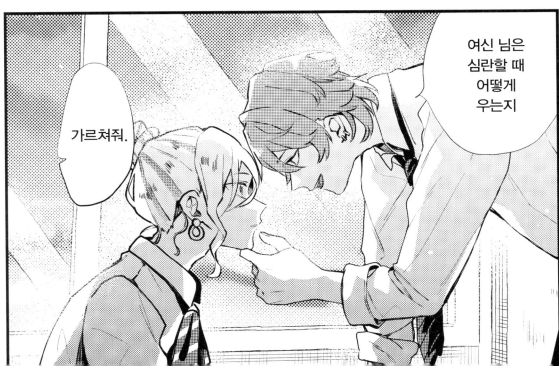

여신 님은 심란할 때 어떻게 우는지

가르쳐줘.

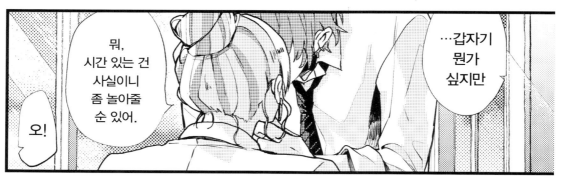

뭐,
시간 있는 건
사실이니
좀 놀아줄
순 있어.

오!

…갑자기
뭔가
싶지만

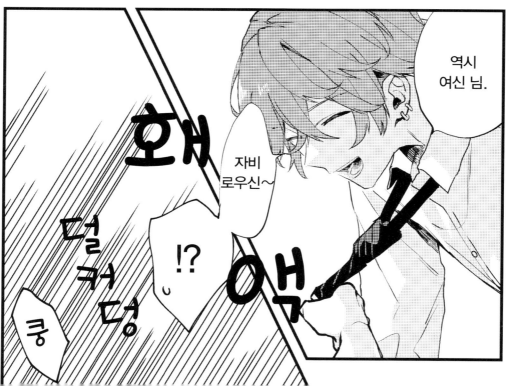

역시
여신 님.

자비
로우신~

왜

!?

액

덜
컥
덩

쿵

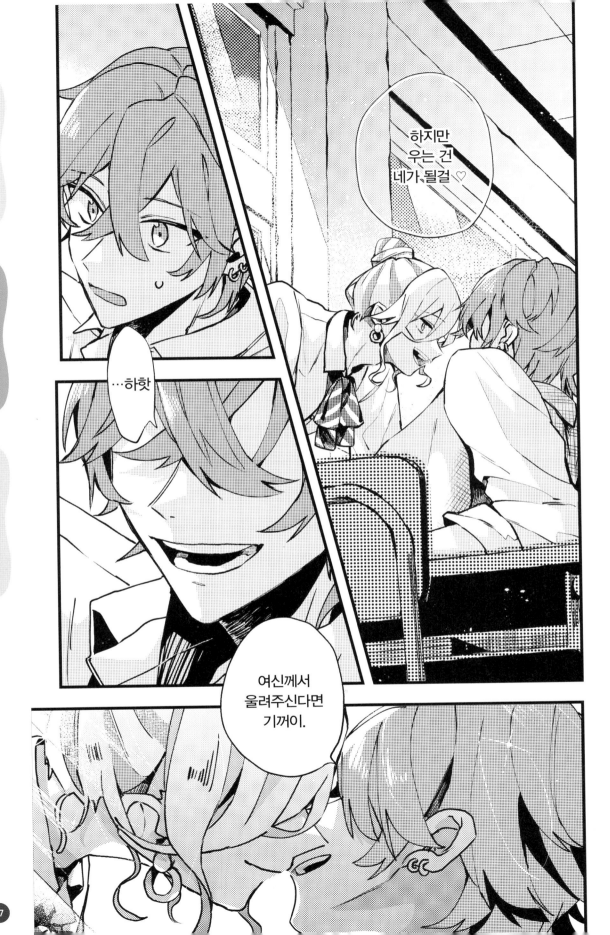

캐릭터 소개

토성
▶76쪽

공

×

수

달
▶74쪽

미스터리한 캐릭터. 기분파 이고 집착이 강하다.

내성적인 대인기피증. 얌전 한 편. 늘 조마조마해한다.

커플링 포인트 ▶ 공 설정부터 결정하기

집착 공 시추에이션을 묘사하기 위해 만든 커플링. 독점욕 강한 성격의 토성과 겁먹은 표정이 돋보이는 달을 조합했다. 연하×연상 설정도 포함한다.

토성~

네.

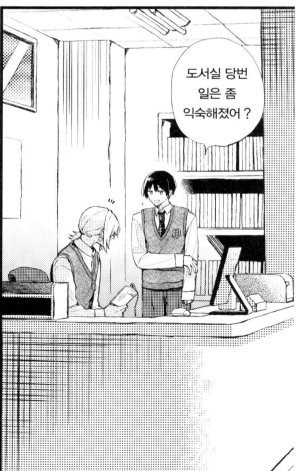

도서실 당번 일은 좀 익숙해졌어?

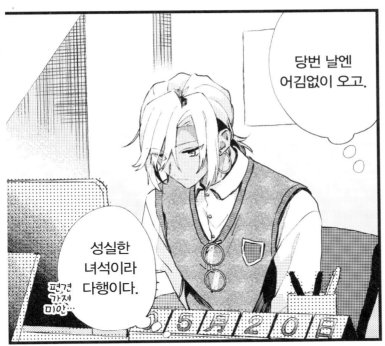

당번 날엔 어김없이 오고.

성실한 녀석이라 다행이다.

편견 가져 미안…

5月20日

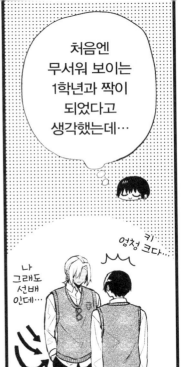

처음엔 무서워 보이는 1학년과 짝이 되었다고 생각했는데…

나 그래도 선배 인데…

키 엄청 크다..

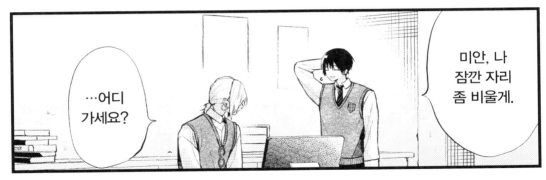

…어디 가세요?

미안, 나 잠깐 자리 좀 비울게.

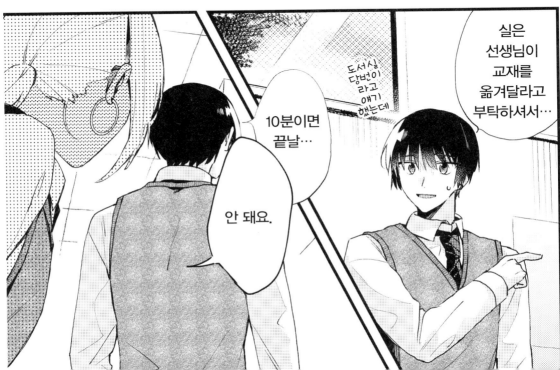

실은 선생님이 교재를 옮겨달라고 부탁하셔서…

도서실 당번이 라고 얘기 했는데

10분이면 끝날…

안 돼요.

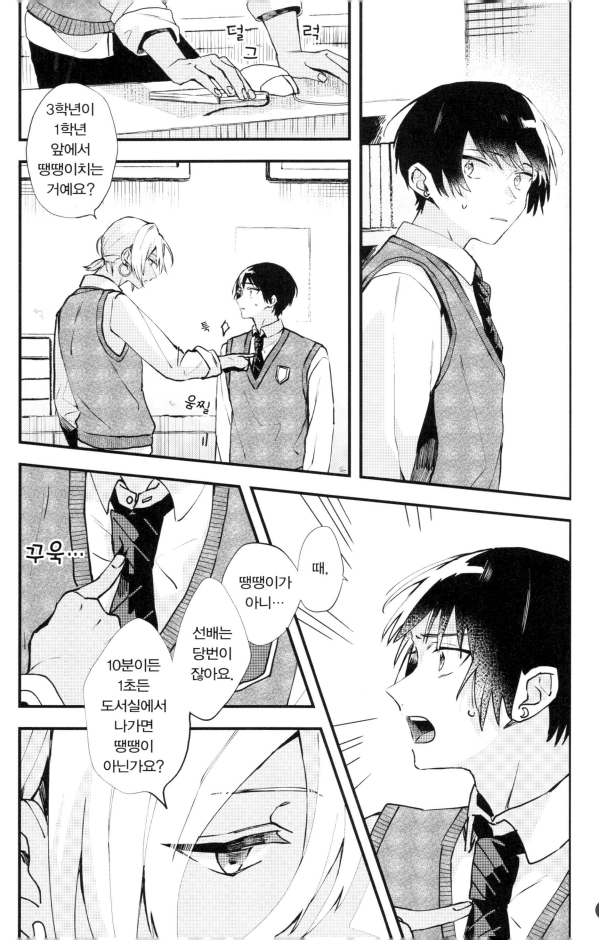

덜그럭

3학년이 1학년 앞에서 땡땡이치는 거예요?

툭

움찔

꾸욱…

때, 땡땡이가 아니…

선배는 당번이잖아요.

10분이든 1초든 도서실에서 나가면 땡땡이 아닌가요?

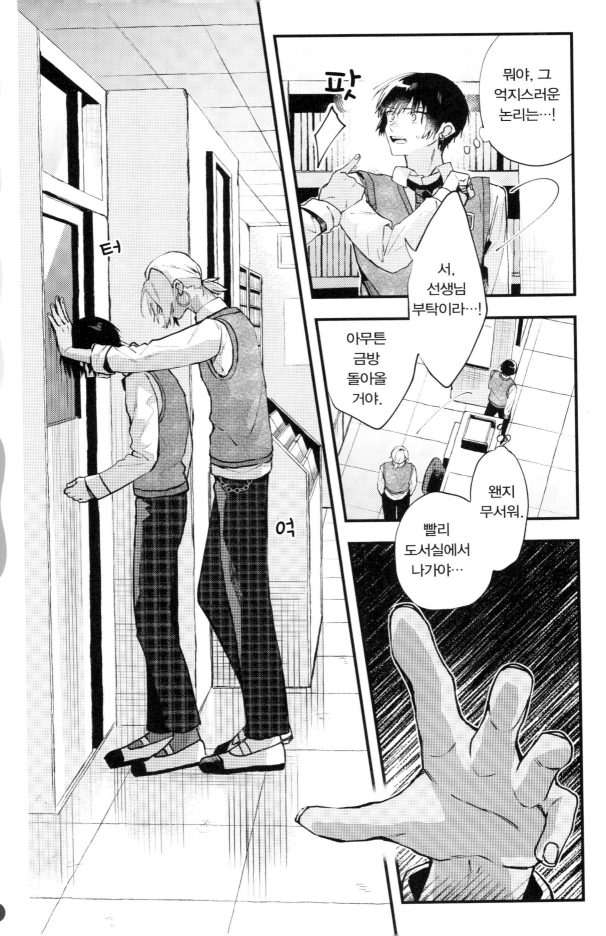

당번 시간 끝날 때까지 제 곁에 있어줘야죠.

움찔

바들

바들

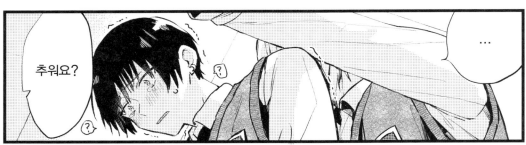

추워요?

...

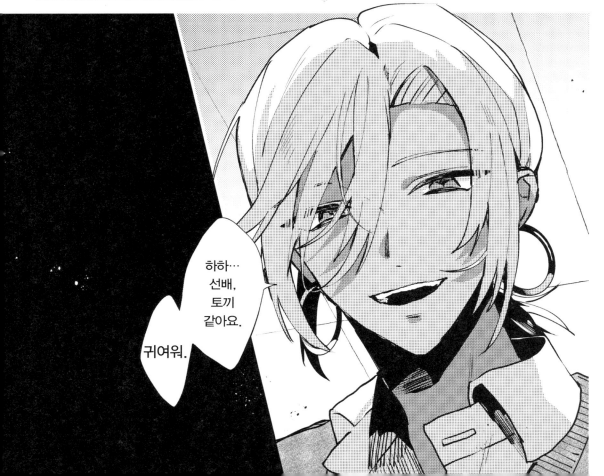

하하… 선배, 토끼 같아요.

귀여워.

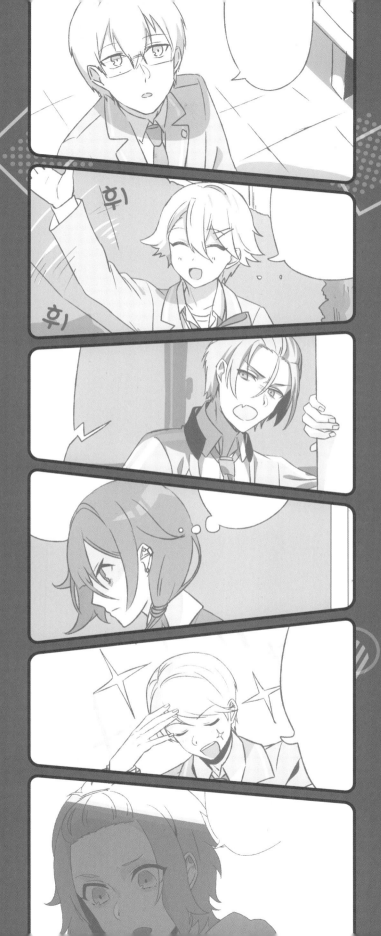

Part
4
원소

illustration: yu-ra

원소는 특징적인 성질이 모티프.
시각적 요소가 적어
난이도가 높은 편이지만
그만큼 독창성을
발휘하기는 쉽다.

Data

학년	2학년
생일	9월 30일
별자리	천칭자리
신장	178cm
동아리	경음악부
성격	온화한 태도 매사에 똑부러짐

알루미늄

학교 밖에서는 일탈을 즐기는 모범생

전기가 잘 통하는 성질에서
옐로컬러 안경을 연상

모티프 컬러인
실버 코트

나무 형상의 코트
디자인

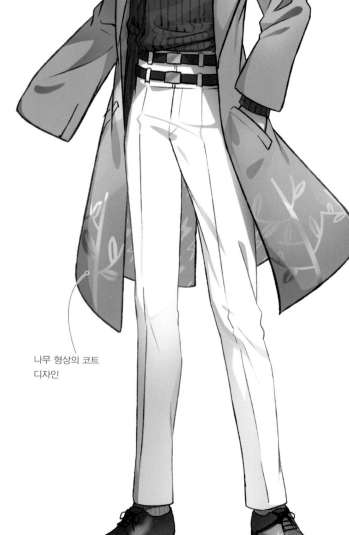

콘셉트

활용하기 용이한 알루미늄 소재 특성에서
착안, 사고방식이 유연한 이미지로 설정했
다. 사복을 입었을 때는 장난스러워 보이고
교복을 입었을 때는 진지해 보이는, 자유자
재로 변화하는 유연함을 표현했다.

모티프 특성

가벼우면서도 쉽게 부식되지 않아 다양한
용도로 사용되는 금속 원소다. 가공하기 쉬
워 종이처럼 얇은 알루미늄 포일이나 빨리
차가워지는 알루미늄 캔, 동전 등 주변의
친숙한 물건에 사용된다.

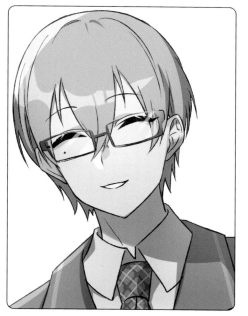

상냥하게 미소 지으며 "아까 같이 있던 애는 누구야?"
라고 물어보는 타입. 친절하고 부드러운 면이 있지만 동
시에 질투도 많다.

수 버전

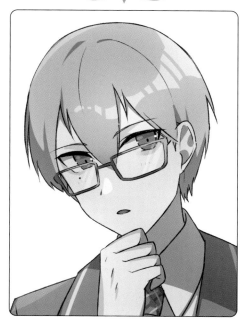

겉으로는 다정해서 상대가 다가오면 수줍은 척해준다.
상대에게 관심을 끌기 위해 계산적으로 행동하는 영악
한 수이다.

교복

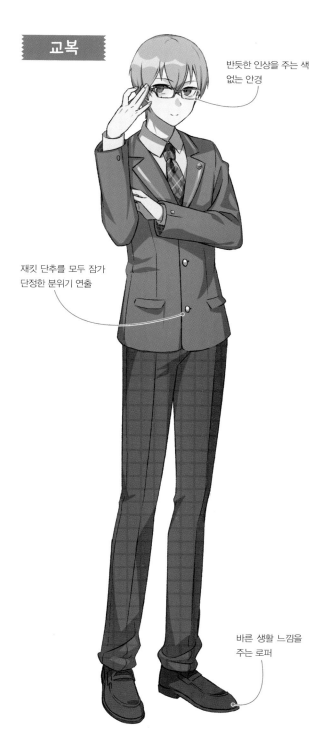

반듯한 인상을 주는 색
없는 안경

재킷 단추를 모두 잠가
단정한 분위기 연출

바른 생활 느낌을
주는 로퍼

교복을 단정하게 입어 사복의 느낌과는 다른 차분한
비주얼을 연출했다. 넥타이와 안경은 진지함을 표현하
는 기본 아이템이다.

스타일리시한 인상을 위해
핀으로 고정한 앞머리

얼굴에 비해 눈을 크게 그리면
귀여운 느낌의 얼굴형 완성

셔츠 패턴은 산소의
원소 기호 'O'에서
따온 것

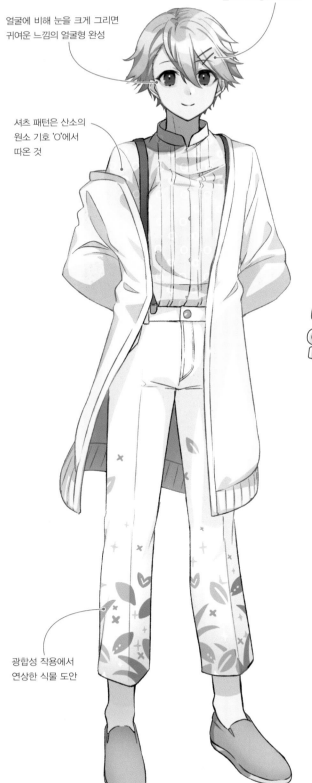

산소

사교성 좋은 팔방미인

광합성 작용에서
연상한 식물 도안

산소

Data

학년	1학년
생일	6월 19일
별자리	쌍둥이자리
신장	170cm
동아리	댄스부
성격	팔방미인 정조 관념 결여

콘셉트

대부분의 원소와 결합하는 성질 때문에 팔
방미인, 정조 관념 없는 캐릭터. 누구와도
친하게 지내는 사랑스러운 비주얼로 설정
했다.

모티프 특성

많은 원소와 반응해 화합물을 만드는 게 특
징. 물질이 연소하거나 금속이 녹스는 것은
산소가 원인이다. 대기 중 산소는 대부분
광합성으로 만들어진다.

Top left: 공 버전
Top right: 교복




공 버전

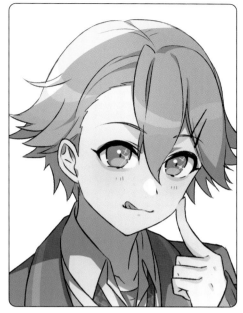

공일 때는 귀여운 표정을 짓는 육식남이 된다. 사냥감을 함락시킬 궁리를 하며 입술을 핥고 있다.

수 버전

상대가 전해오는 감정을 모두 수용하려는 타입. 손을 내밀어 상대의 마음을 받아들이는 순간을 포착했다.

교복

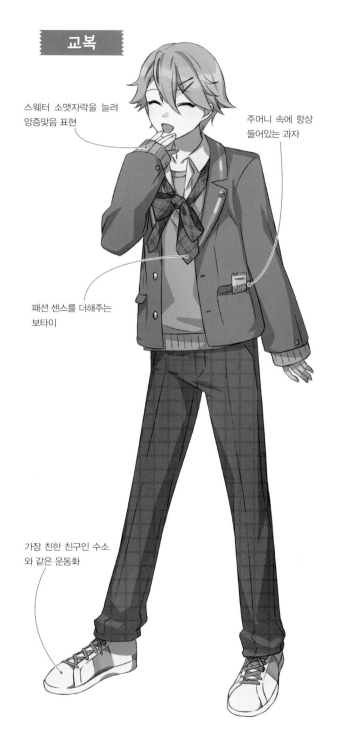

스웨터 소맷자락을 늘려 앙증맞음 표현

주머니 속에 항상 들어있는 과자

패션 센스를 더해주는 보타이

가장 친한 친구인 수소와 같은 운동화

멋을 낸 옷차림으로 짐짓 붙임성 있는 인기인을 표현. 스웨터나 소품에 밝은 컬러를 넣는 게 포인트다.

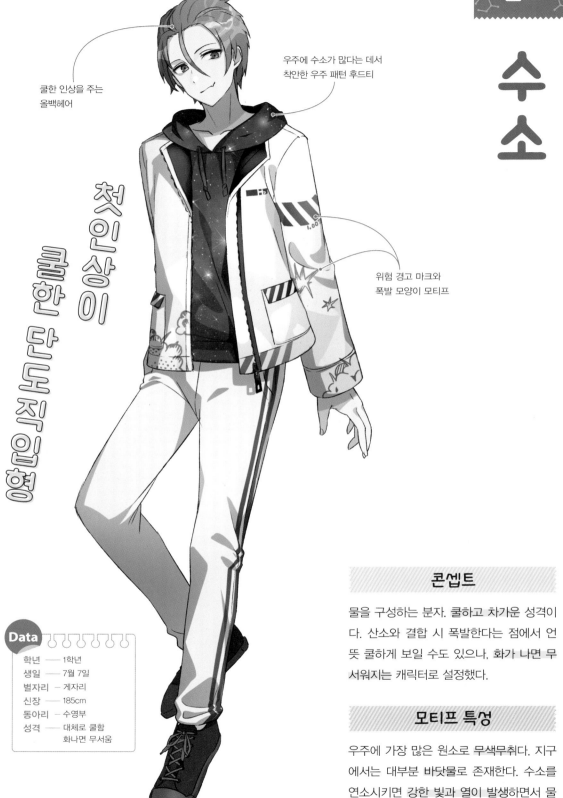

수소

쿨한 인상을 주는
올백헤어

우주에 수소가 많다는 데서
착안한 우주 패턴 후드티

첫인상이
쿨한
단도직입형

위험 경고 마크와
폭발 모양이 모티프

Data

학년 —— 1학년
생일 —— 7월 7일
별자리 — 게자리
신장 —— 185cm
동아리 — 수영부
성격 —— 대체로 쿨함
　　　　화나면 무서움

콘셉트

물을 구성하는 분자. 쿨하고 차가운 성격이
다. 산소와 결합 시 폭발한다는 점에서 언
뜻 쿨하게 보일 수도 있으나, 화가 나면 무
서워지는 캐릭터로 설정했다.

모티프 특성

우주에 가장 많은 원소로 무색무취다. 지구
에서는 대부분 바닷물로 존재한다. 수소를
연소시키면 강한 빛과 열이 발생하면서 물
로 변한다.

쿨하고 감정을 잘 드러내지 않는 타입. 마음에 둔 상대 앞에서는 자기도 모르게 흐뭇한 표정을 짓는다.

수 버전

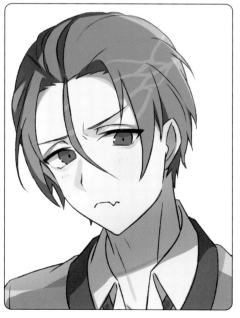

상대가 적극적으로 다가오면 수줍어한다. 수줍음 내색을 하지 않으려 무심결에 화난 표정을 짓는다.

교복

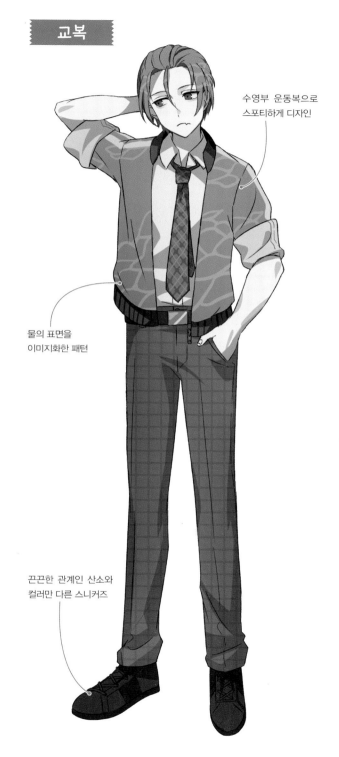

수영부 운동복으로 스포티하게 디자인

물의 표면을 이미지화한 패턴

끈끈한 관계인 산소와 컬러만 다른 스니커즈

불량 학생은 아니어서 옷차림이 단정하다. 운동부답게 운동복으로 개성을 드러냈다.

티타늄

티타늄 특유의 광택을 모발의 하이라이트로 표현

음울한 인상을 주는 긴 앞머리

티타늄을 블랙컬러로 인식한 데서 착안, 블랙 베이스컬러의 작업복

Data

학년	2학년
생일	2월 8일
별자리	물병자리
신장	173cm
동아리	미술부
성격	아웃사이더 예술가 기질

아티스트 느낌을 묘사한 물감 얼룩

상식에 얽매이지 않는 아웃사이더

콘셉트

티타늄의 독특한 컬러를 응용한 예술적 건축물. 상식을 초월하는 예술적 기질의 캐릭터로 설정했다. 사교성이 없고 자기가 좋아하는 것만 추구하는 타입이다.

모티프 특성

가볍고 단단하며 녹이 잘 슬지 않는 우수한 특성을 지닌 재료. 금속 알레르기를 유발하지 않아 액세서리 재료로 자주 사용되며, 가공하면 독특한 컬러가 나타난다.

자신처럼 예술가 기질의 사람에게는 적극적으로 돌변한다. 존경할 만한 유형을 만나면 관계를 급진전시킨다.

수 버전

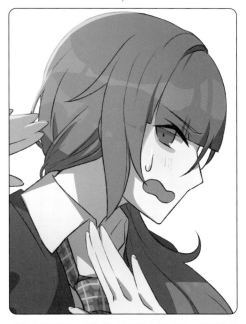

상대의 대시에는 어쩔 줄 몰라하며 회피하는 태도를 취한다. 특히 작품이 아닌 자기 자신이 칭찬받는 데 약한 모습을 보인다.

교복

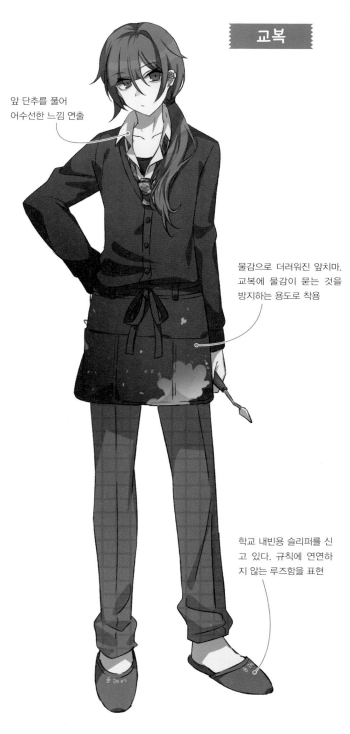

앞 단추를 풀어
어수선한 느낌 연출

물감으로 더러워진 앞치마.
교복에 물감이 묻는 것을
방지하는 용도로 착용

학교 내빈용 슬리퍼를 신
고 있다. 규칙에 연연하
지 않는 루즈함을 표현

옷차림에 신경쓰지 않는 타입. 관리가 번거로운 재킷은 입지 않는다. 풀려있는 앞 단추와 소품들이 러프한 모습을 연출한다.

불소

하얀 이가 빛나는 핸섬가이

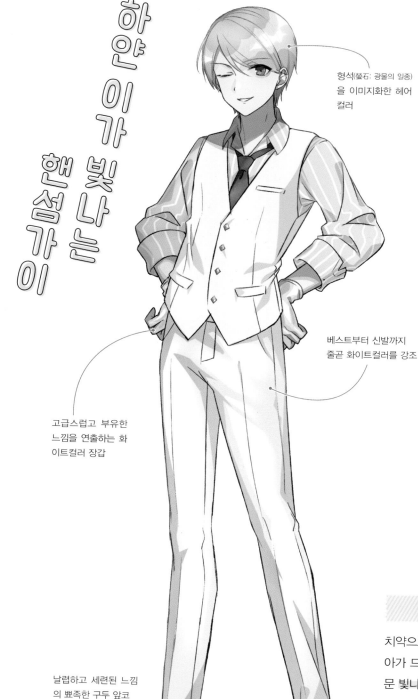

형석(螢石: 광물의 일종)을 이미지화한 헤어 컬러

베스트부터 신발까지 줄곧 화이트컬러를 강조

고급스럽고 부유한 느낌을 연출하는 화이트컬러 장갑

날렵하고 세련된 느낌의 뾰족한 구두 앞코

Data

학년 —— 3학년
생일 —— 4월 12일
별자리 — 양자리
신장 —— 180cm
동아리 — 합창부
성격 —— 고집 셈
　　　　감정에 솔직

콘셉트

치약으로 사용된다는 점에서 반짝이는 치아가 드러나는 캐릭터를 떠올렸다. 이유 불문 빛나는 비주얼로 디자인했다.

모티프 특성

형석에 포함된 원소. 불소수지로 변화시켜 물체에 코팅하면 물과 기름에 높은 저항성과 내열성을 지닌다. 조리 도구나 치약 등 친숙한 일상 제품에 활용된다.

공 버전

마음에 둔 상대는 유심히 관찰한다. 기본적으로 퍼스널 스페이스가 좁아 무엇을 하든 물리적 거리를 좁혀오는 타입이다.

수 버전

자기 의사를 전달하는 데 주저하지 않지만, 정작 자신을 향한 상대의 감정에 둔감한 편. 상대의 호감을 캐치하지 못해 어리둥절한 표정을 짓고 있다.

교복

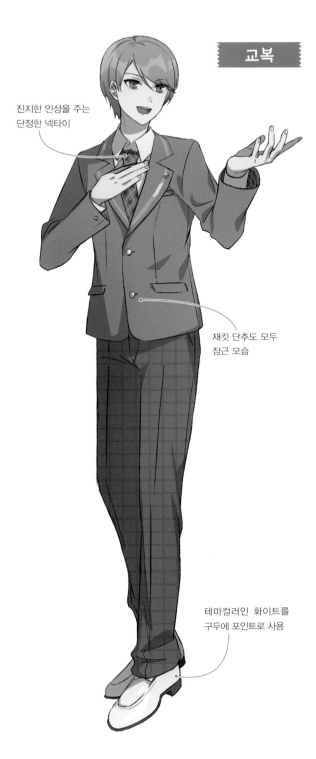

진지한 인상을 주는 단정한 넥타이

재킷 단추도 모두 잠근 모습

테마컬러인 화이트를 구두에 포인트로 사용

매사에 진지하게 임하는 성격이라 교칙을 꼬박꼬박 지키는 옷차림이다. 연극배우 같은 포징으로 개성 있게 묘사했다.

헬륨

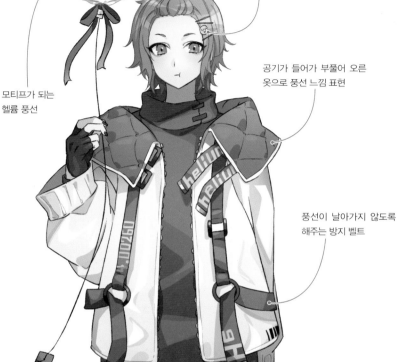

모티프가 되는
헬륨 풍선

깜찍한 머리핀으로
귀여움 한 스푼

공기가 들어가 부풀어 오른
옷으로 풍선 느낌 표현

풍선이 날아가지 않도록
해주는 방지 벨트

사춘기 절정 날라리

Data

학년 —— 1학년
생일 —— 12월 15일
별자리 – 궁수자리
신장 —— 174cm
동아리 – 경음악부
성격 —— 경박함
　　　　반항기 콘셉트

콘셉트

가벼운 기체라는 데서 착안, 경박한 캐릭터
로 설정했다. 컬러풀한 풍선과 소품에서 유
쾌한 분위기를 느낄 수 있다.

모티프 특성

수소 다음으로 가벼운 원소. 연소되지 않는
안전성 때문에 비행선이나 풍선, 기구 등을
띄우는 기체로 많이 사용한다. 흡입하면 목
소리가 변하는 변성 가스로도 유명하다.

공 버전

마음에 둔 상대에게는 어쩔 줄 몰라하면서도 조심조심 장난을 친다. 좋아하는 상대를 괴롭히고 싶어 하는 타입의 공. 감정을 솔직히 표현하는 데 서툴다.

수 버전

상대가 직구로 마음의 거리를 좁혀올수록 부끄러워한다. 눈을 아래로 깔고 시선을 돌리며 수줍어하는 모습이 포인트다.

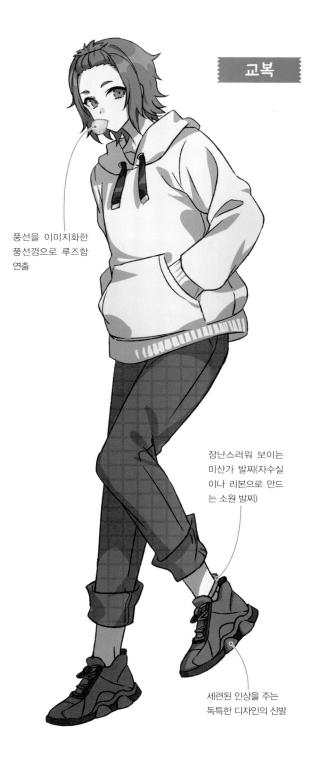

교복

풍선을 이미지화한 풍선껌으로 루즈함 연출

장난스러워 보이는 미산가 발찌(자수실이나 리본으로 만드는 소원 발찌)

세련된 인상을 주는 독특한 디자인의 신발

교복 팬츠에 사복 후드티, 액세서리를 추가했다. 소품으로 불성실한 느낌을 연출했다.

수소
▶98쪽

쿨하지만 화나면 무서운 스타일. 사교성이 부족하다.

산소
▶96쪽

소통 능력이 뛰어나고 붙임성이 있다. 계산적인 면도 있다.

커플링 포인트 ▶ **캐릭터에 갭 설정하기**

산소는 누구와도 사이좋게 지내는 성격에 귀여운 이미지다. 의중의 상대에게 강한 독점욕을 보이는 등.

갭을 주는 스토리로 매력을 더한다.

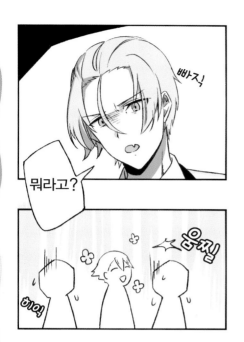

빠지직

뭐라고?

음찔

히익

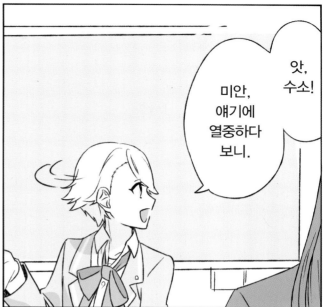

앗, 수소!

미안, 얘기에 열중하다 보니.

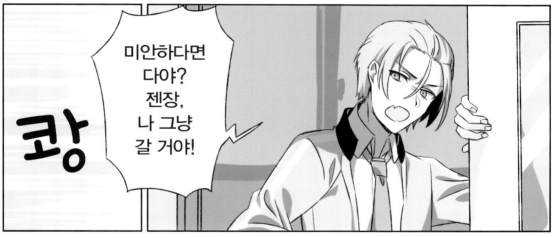

미안하다면 다야? 젠장, 나 그냥 갈 거야!

콰앙

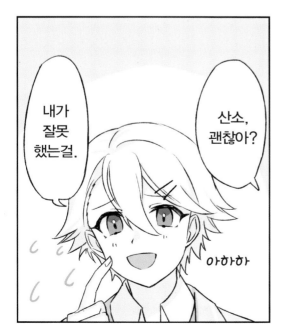

내가 잘못했는걸.

산소, 괜찮아?

아하하

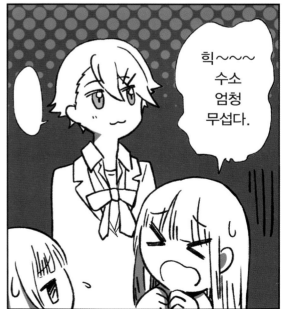

힉~~~ 수소 엄청 무섭다.

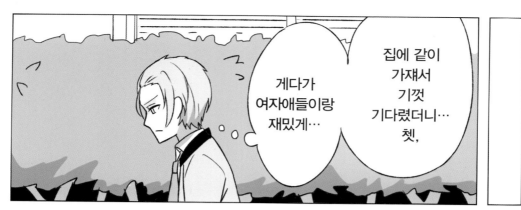

게다가 여자애들이랑 재밌게…

집에 같이 가쟤서 기껏 기다렸더니… 쳇,

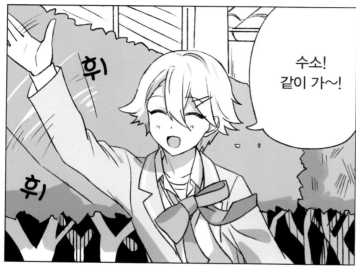

수소! 같이 가~!

휘

휘

어~~이

부글

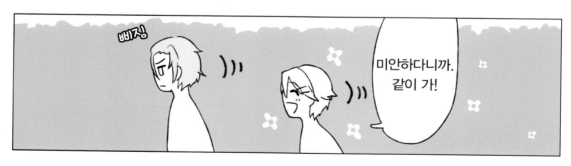

삐짐

미안하다니까. 같이 가!

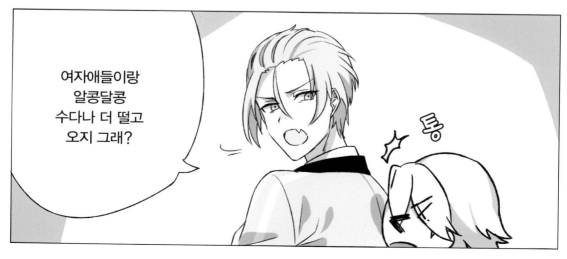

여자애들이랑 알콩달콩 수다나 더 떨고 오지 그래?

똥

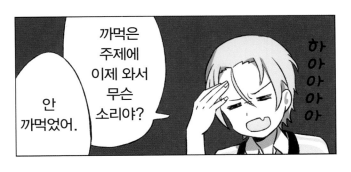
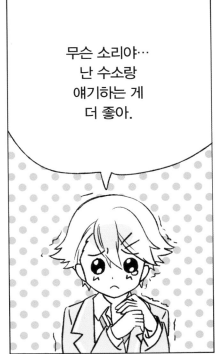

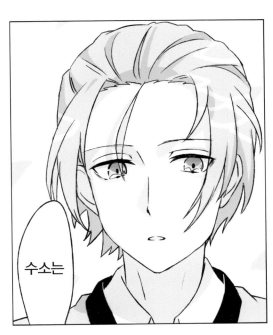
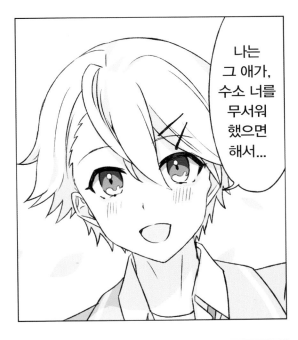

불소
▶102쪽

고집 센 재력가. 한 번 맞다
고 생각하면 일관성 있게 관
철시키는 편이다.

공

수

티타늄
▶100쪽

예술가 기질의 아웃사이더.
사람들과 소통하는 게 어렵
고, 자신감이 부족하다.

커플링 포인트 ▶ **인물 간 공통점 부풀리기**

예술 작품에 대한 조예가 깊은 부잣집 도련님 불소와, 타고난 예술가 기질의 티타늄은 정반대의 성격을

지녔음에도 공통점이 있다. '예술'을 주제로 스토리가 전개된다.

어딘가
그리움이
느껴지고,
신선하고…

정말
아름답
구나.

2학년
미술부
티타늄이
그린 거네.

모르는
아인데.

이
그림…

실례 할게!

티타늄이라는 학생이 누군지 말해줄 사람!

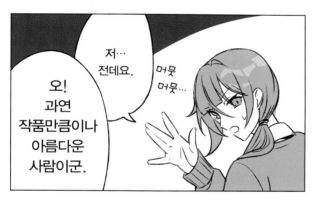

오! 과연 작품만큼이나 아름다운 사람이군.

저… 전데요.

머뭇 머뭇…

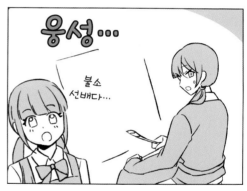

웅성…

불소 선배다…

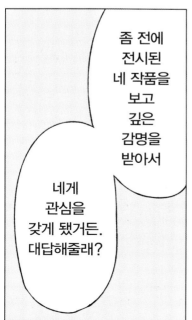

좀 전에 전시된 네 작품을 보고 깊은 감명을 받아서

네게 관심을 갖게 됐거든. 대답해줄래?

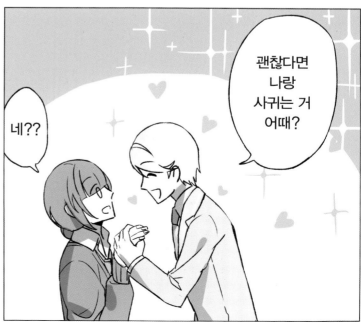

네??

괜찮다면 나랑 사귀는 거 어때?

후우~

트륵

철컥

초면에 무슨... 방해 되니까 나가 주세요.

저기

아니

네에??

저어...

소란 피워 죄송 합니다.

조용 하다.

후

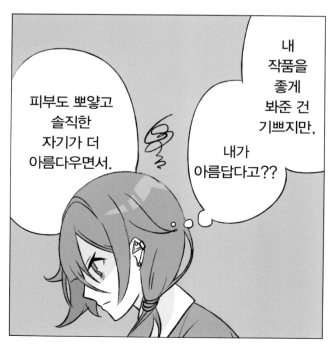

내 작품을 좋게 봐준 건 기쁘지만,

내가 아름답다고??

피부도 뽀얗고 솔직한 자기가 더 아름다우면서.

뭘까, 그 사람.

부자에다 미남. 재색을 겸비한 걸로 유명한 불소 선배...

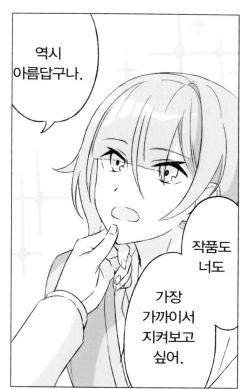
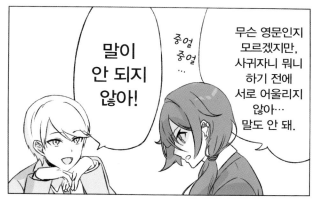
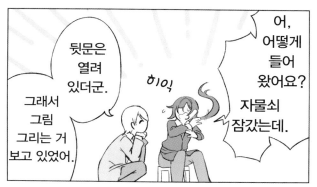

수소 X 산소

불소 X 티타늄

알루미늄 X 헬륨

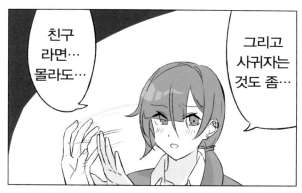
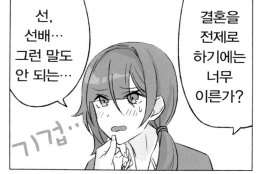
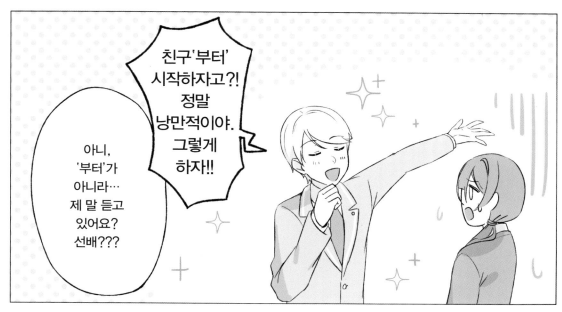

캐릭터 소개

알루미늄
공
▶94쪽

학교에서는 반듯한 이미지.
보이지 않는 곳에서 마음껏
놀고 있다.

×

수
헬륨
▶104쪽

한창 사춘기이다. 반항심이
강하며 선생님에게 혼나도
아랑곳하지 않는다.

커플링 포인트 ▶ **학교에만 있는 풍경 묘사**

옷차림 때문에 선생님께 혼나는 학교의 흔한 풍경에서 연상. 교복을 제대로 갖춰 입은 적이 거의 없는
헬륨과 단정한 옷차림의 알루미늄을 조합했다.

뭐, 어때요.
금지된 것도
아니고,
이런 거 하고
다니는 애들
많잖아요.

'미산가'
라고
불러
줘요

헬륨!

아주 제멋대로
까불고 다니고,
장난인 줄 알아?
발목에
그것도 빼!

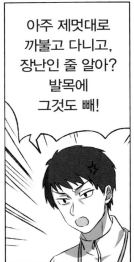

동아리방에
없어서
찾으러 왔더니,
어떻게
된 거야?

너,
반성하긴
하는
거야!?

선배가 왜 여기까지.

알루미늄…?

너희, 같은 동아리였어?

뭐라는 거야!

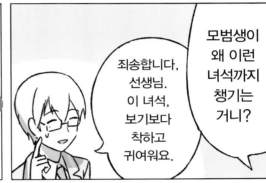

모범생이 왜 이런 녀석까지 챙기는 거니?

죄송합니다, 선생님. 이 녀석, 보기보다 착하고 귀여워요.

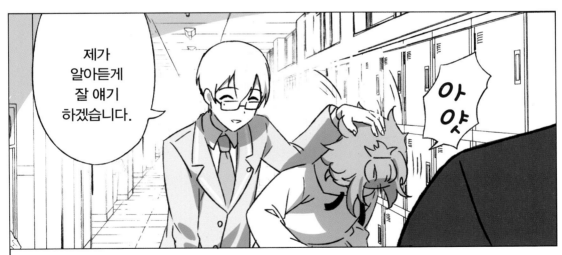

제가 알아듣게 잘 얘기 하겠습니다.

아야

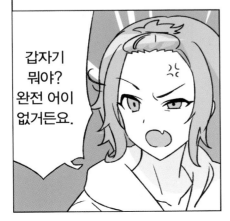

갑자기 뭐야? 완전 어이 없거든요.

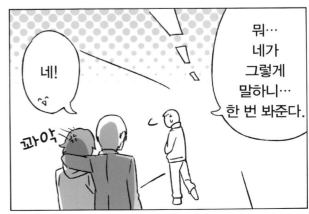

네!

뭐… 네가 그렇게 말하니… 한 번 봐준다.

꽈악

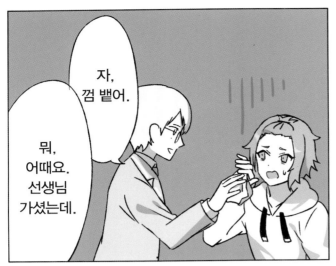

자, 껌 뱉어.

뭐, 어때요. 선생님 가셨는데.

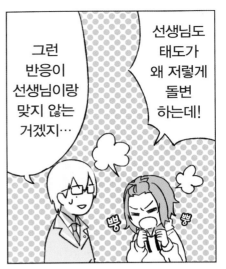

선생님도 태도가 왜 저렇게 돌변 하는데!

그런 반응이 선생님이랑 맞지 않는 거겠지…

뻥

뻥

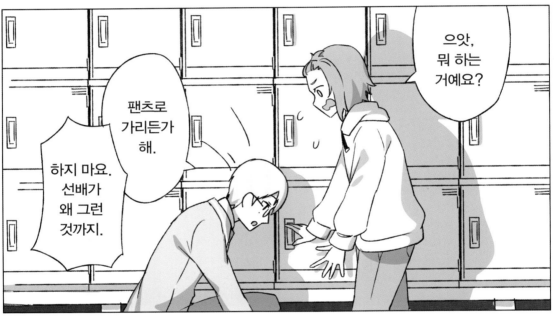

으앗, 뭐 하는 거예요?

팬츠로 가리든가 해.

하지 마요. 선배가 왜 그런 것까지.

질색…

보호자 모드…?

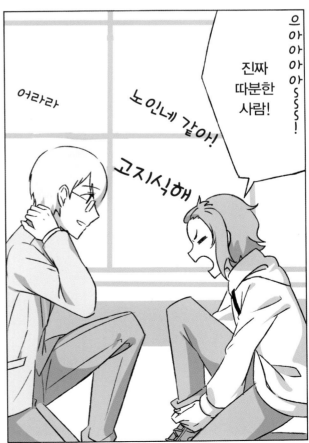

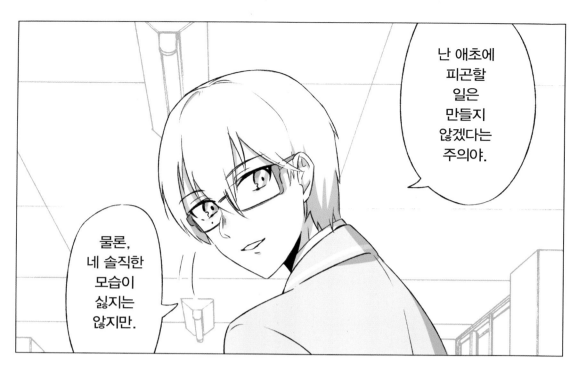

난 애초에 피곤할 일은 만들지 않겠다는 주의야.

물론, 네 솔직한 모습이 싫지는 않지만.

눌름

좀 더 편하게 사는 방법도 있거든.

이제 동아리방 가자.

?!!

어!

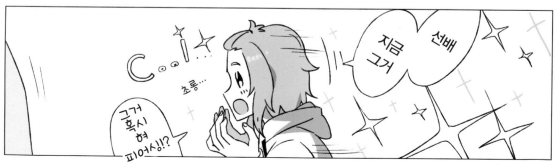

초롱...

선배 지금 그거

그거 혹시 혀 피어싱!?

Part
5 문구

illustration: 쓰쓰미 하토

문구는 그 기능을
캐릭터에 반영하면서
동시에 기량을
시험해볼 수 있는
좋은 모티프이다.
명확한 기능이 있는 만큼
개성적인 인물을 만들기 쉽다.

연필

Data

학년	1학년
생일	5월 2일
별자리	황소자리
신장	153cm
동아리	미술부
성격	심지가 곧음 거짓말을 못함

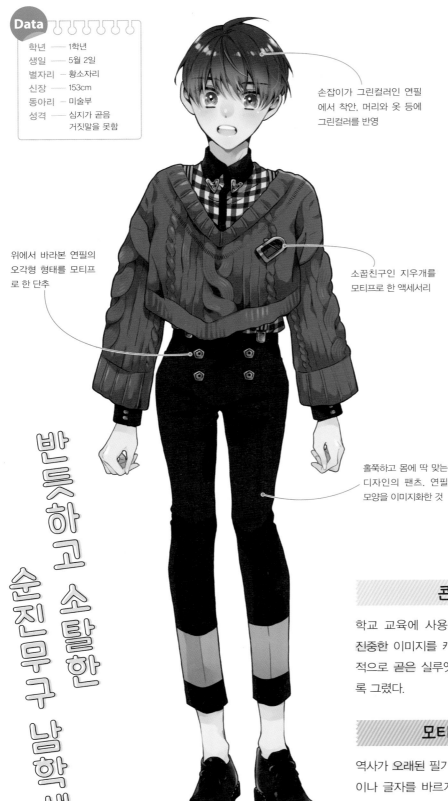

손잡이가 그린컬러인 연필에서 착안. 머리와 옷 등에 그린컬러를 반영

위에서 바라본 연필의 오각형 형태를 모티프로 한 단추

소꿉친구인 지우개를 모티프로 한 액세서리

홀쭉하고 몸에 딱 맞는 디자인의 팬츠. 연필 모양을 이미지화한 것

반듯하고 소탈한 순진무구 남학생

콘셉트

학교 교육에 사용되는 도구로 수수하고 진중한 이미지를 캐릭터에 반영했다. 전체적으로 곧은 실루엣에서 연필이 연상되도록 그렸다.

모티프 특성

역사가 오래된 필기도구. 미술 수업의 데생이나 글자를 바르게 쓰기 위한 교육 등에 많이 사용된다. 저렴한 필기구로 널리 보급되었으며 영국에서 처음 발명되었다.

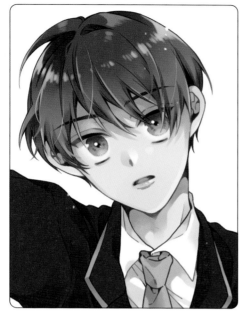

감정이 드러나지 않는 표정으로 남성미를 표현했다. 공일 때는 무의식적으로 심쿵한 대사를 내뱉어 상대를 당황시킨다.

수 버전

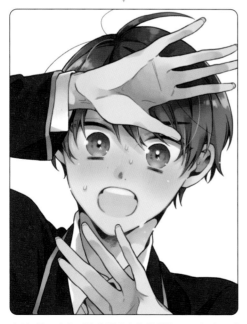

수일 때는 감정 표현이 풍부하다. 칭찬을 들으면 바로 얼굴이 붉어지며 멘붕 상태에 빠진다. 표정뿐만 아니라 손에도 움직임을 넣으면 좀 더 쉽게 감정을 표현할 수 있다.

교복

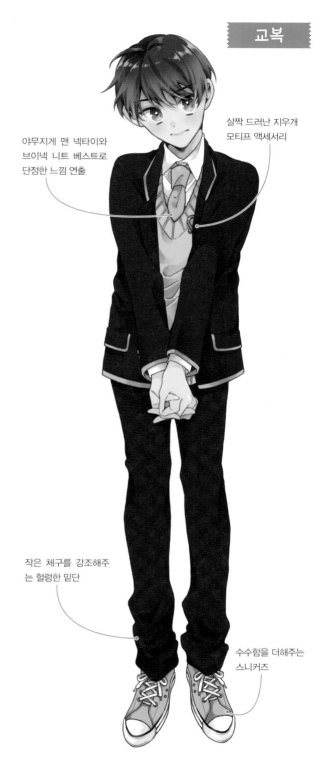

야무지게 맨 넥타이와 브이넥 니트 베스트로 단정한 느낌 연출

살짝 드러난 지우개 모티프 액세서리

작은 체구를 강조해주는 헐렁한 밑단

수수함을 더해주는 스니커즈

성실한 성격이어서 교복은 정석대로 입는 편. 액세서리는 절제되고 심플한 실루엣으로 디자인했다.

지우개

Data
학년	1학년
생일	3월 10일
별자리	물고기자리
신장	173cm
동아리	미술부
성격	매사에 온화함
	안 좋은 일은 금방 잊는 편

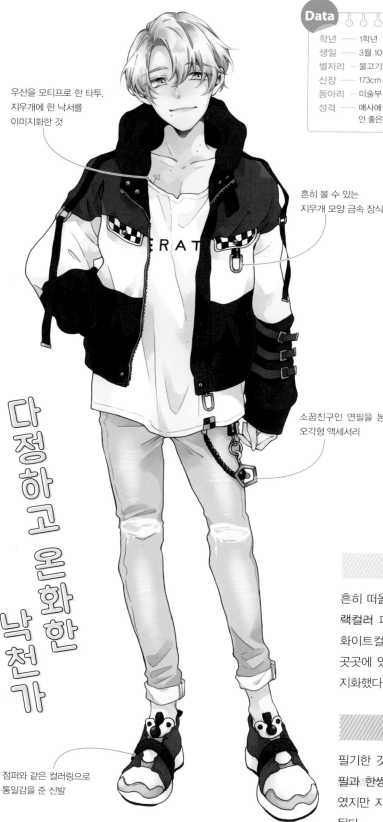

우산을 모티프로 한 타투.
지우개에 한 낙서를
이미지화한 것

흔히 볼 수 있는
지우개 모양 금속 장식

소꿉친구인 연필을 본뜬
오각형 액세서리

다정하고 온화한 낙천가

점퍼와 같은 컬러링으로
통일감을 준 신발

콘셉트

흔히 떠올리는 화이트컬러 몸체. 블루와 블랙컬러 패키징을 바탕으로 비주얼화했다. 화이트컬러에서 연상되는 온화한 분위기. 곳곳에 있는 점은 지우개의 얼룩에서 이미지화했다.

모티프 특성

필기한 것을 지우는 데 사용되는 도구. 연필과 한쌍으로 사용된다. 천연고무가 원료였지만 지금은 주로 플라스틱 제품이 유통된다.

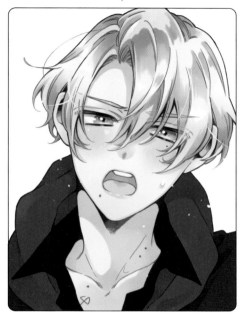

좋아하는 상대에게는 참을성 없는 공. 고등학생답게 풋풋하고 필사적인 표정으로 그렸다. 평소 온화한 표정과는 다른 모습이 포인트다.

수 버전

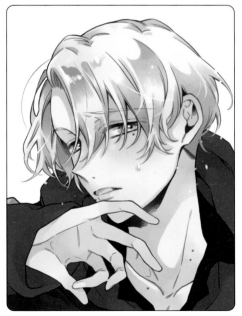

상대가 마구 들이대면 수줍어하면서도 결국엔 받아들이는 타입. 고개를 돌리면서도 시선은 상대를 향하고 있다.

교복

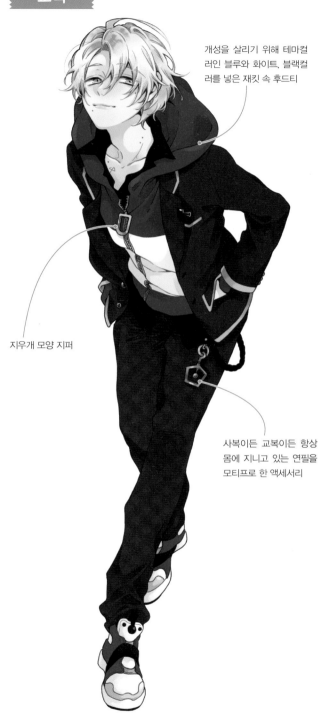

개성을 살리기 위해 테마컬러인 블루와 화이트, 블랙컬러를 넣은 재킷 속 후드티

지우개 모양 지퍼

사복이든 교복이든 항상 몸에 지니고 있는 연필을 모티프로 한 액세서리

불량한 타입은 아니지만 살짝 멋부리고 싶어 하는 남학생. 후드티와 셔츠를 겹쳐 입어 러프한 분위기를 연출한다.

수첩

오늘 사람 막지 않는 바람둥이 인사이더

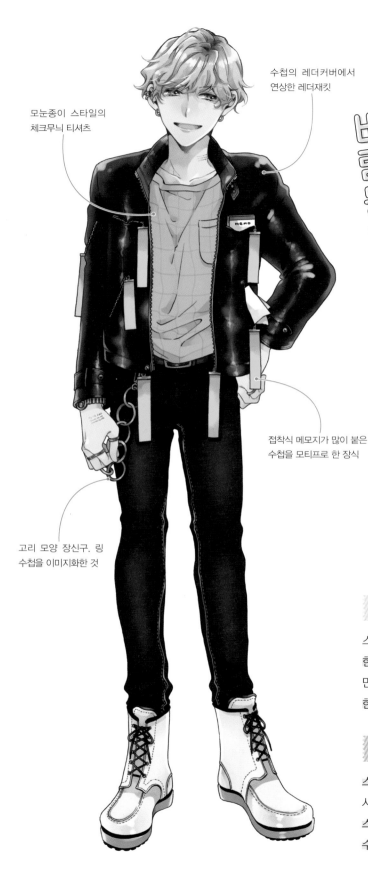

모눈종이 스타일의
체크무늬 티셔츠

수첩의 레더커버에서
연상한 레더재킷

접착식 메모지가 많이 붙은
수첩을 모티프로 한 장식

고리 모양 장신구. 링
수첩을 이미지화한 것

Data

학년	1학년
생일	9월 3일
별자리	처녀자리
신장	172cm
동아리	경음악부
성격	능글맞음
메모 중독 |

콘셉트

스케줄 관리 기능을 바탕으로 일정이 빽빽
한 인기 많은 캐릭터로 묘사했다. 디자인뿐
만 아니라 표정과 몸짓에서도 가볍고 경박
한 분위기를 풍긴다.

모티프 특성

스케줄 관리, 일기를 쓰거나 기록하는 데
사용된다. 문자 기록뿐만 아니라 메모지나
스티커 등 다양한 용도로 사용된다. 휴대할
수 있는 작은 사이즈가 특징이다.

바람둥이 인사이더답게 거의 모든 상대에게 친근한 태도를 취한다. 정작 좋아하는 사람에게는 퉁명스러운 게 반전 매력이다.

수 버전

수일 때, 좋아하는 사람 앞에서는 어린아이 같은 웃음을 짓는다. 좀 더 수줍은 표정으로 그리면 수 캐릭터를 더욱 잘 표현할 수 있다.

교복

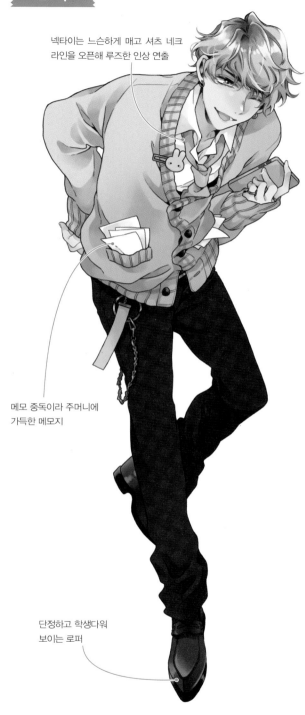

넥타이는 느슨하게 매고 셔츠 넥라인을 오픈해 루즈한 인상 연출

메모 중독이라 주머니에 가득한 메모지

단정하고 학생다워 보이는 로퍼

가벼운 분위기 연출을 위해 살짝 루즈하면서 러프한 옷차림으로 디자인했다. 재킷은 입지 않고 카디건만 걸쳤다.

풀

느긋하고 온화한 분위기를
풍기는 이마가 훤히 보이는
헤어스타일

액상 풀에서 연상한
오렌지와 블랙컬러가
섞인 후드티

살짝 보이는 소매로
종이의 느낌을 표현

굴곡 없는 원기둥 실루엣.
스틱 모양 외관을 이미지화
한 부분

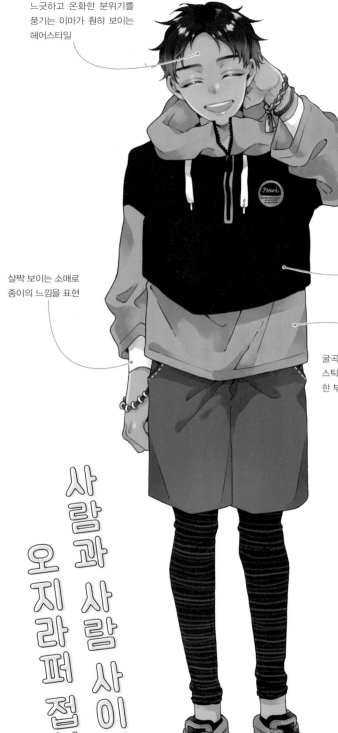

사람과 사람 사이의
오지라퍼 접착제

Data

학년	——	2학년
생일	——	7월 16일
별자리	——	게자리
신장	——	178cm
동아리	——	등산부
성격	——	선량함
		끈기 있음

콘셉트

접착제의 특성을 살려 사람과 사람 사이를
사랑으로 이어주는 선량한 캐릭터로 묘사
했다. 접착제처럼 끈끈한, 끈기 있는 등산
애호가이며 옷은 등산복의 이미지다.

모티프 특성

물건을 붙이는 접착제. 액체와 고체, 테이프
등 시대에 따라 다양한 제품이 개발됐다.
종이를 접착하는 데 가장 많이 쓰인다.

공 버전

공일 때는 끈적끈적하고 조금 무서운 인상을 준다. 눈을
살짝 가늘게 그리면 그 느낌을 표현할 수 있다.

수 버전

살짝 수줍어하면서 차분한 미소를 짓는다. 관대함 넘치
는 타입의 수. 상대에게 손을 내밀고 있는 것도 포인트다.

교복

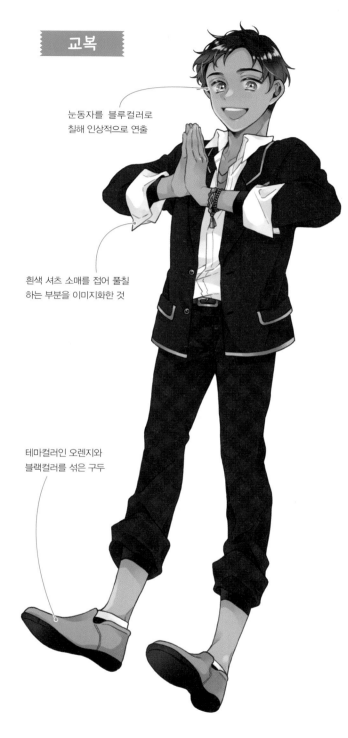

눈동자를 블루컬러로
칠해 인상적으로 연출

흰색 셔츠 소매를 접어 풀칠
하는 부분을 이미지화한 것

테마컬러인 오렌지와
블랙컬러를 섞은 구두

풀 느낌이 나도록 화이트컬러 셔츠를 입혀 디자인했
다. 손목과 발목 노출로 긴장감 없이 편안하고 친근한
분위기를 연출했다.

가위

관계를 갈라버리는 불성실한 인간

앞머리는 눈을 가릴 정도의 길이. 눈썹을 없애 이질적인 분위기 연출

가위로 자른 모양의 스플릿텅*

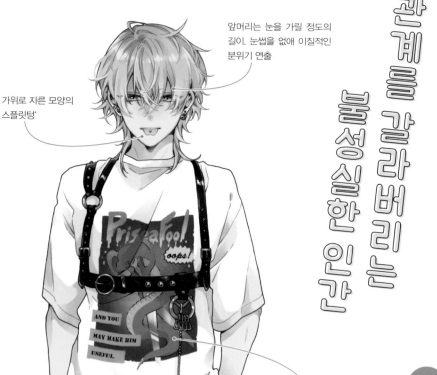

스플릿텅에 맞춰 뱀과 가위가 그려진 그래픽 티셔츠

Data

학년	2학년
생일	10월 29일
별자리	전갈자리
신장	183cm
동아리	귀가부
성격	호전적 파괴 충동 있음

콘셉트

사물을 자르는 도구가 모티프이므로 사람과 사람의 관계를 갈라놓는 다가가기 어려운 캐릭터로 설정했다. 표정이 어둡고 냉담해서 친한 사람이 별로 없다.

모티프 특성

두 날 사이에 물체를 끼워 자른다. 공예와 재봉. 원예 등에 폭넓게 사용된다. 그리스 신화에는 운명의 줄을 끊는 도구로 가위를 든 '아트로포스 여신'이 등장하기도 한다.

* 혀끝이 갈라져 두 갈래로 쪼개진 모양.

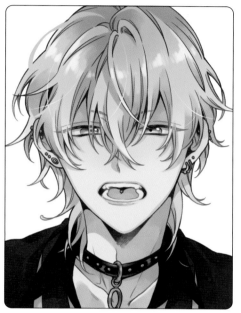

감정을 그다지 드러내지 않는 타입의 공. 가학적 성향이 있어 좋아하는 상대에게 달려들기 일쑤. 한 번 노리면 끈질기게 달라붙는다.

수 버전

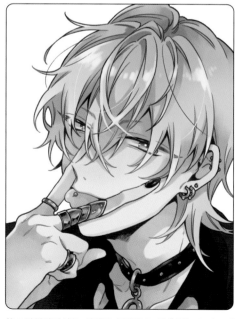

쑥스러워하면서도 상대를 도발하고 유혹하는 모습. 거만하고 귀엽게 그렸다. 수일 때는 바람기가 있어 불특정 다수와 관계를 갖는다.

교복

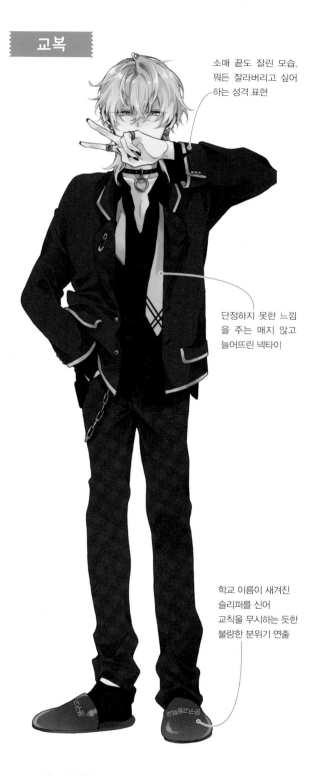

소매 끝도 잘린 모습. 뭐든 잘라버리고 싶어 하는 성격 표현

단정하지 못한 느낌을 주는 매지 않고 늘어뜨린 넥타이

학교 이름이 새겨진 슬리퍼를 신어 교칙을 무시하는 듯한 불량한 분위기 연출

교복은 최대한 흐트러지게 입는다. 전체적으로 옷이 삐죽삐죽 튀어나온 디자인. 액세서리를 착용하면 더욱 불량스러워 보인다.

만년필

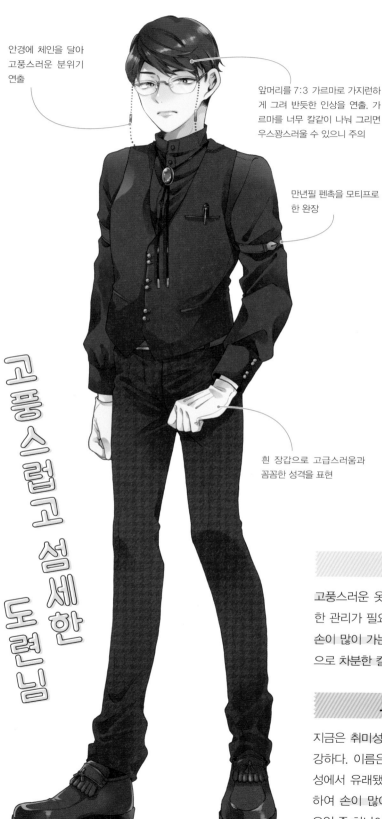

안경에 체인을 달아 고풍스러운 분위기 연출

앞머리를 7:3 가르마로 가지런하게 그려 반듯한 인상을 연출. 가르마를 너무 칼같이 나눠 그리면 우스꽝스러울 수 있으니 주의

만년필 펜촉을 모티프로 한 완장

흰 장갑으로 고급스러움과 꼼꼼한 성격을 표현

고풍스럽고 섬세한 도련님

Data

학년	3학년
생일	10월 10일
별자리	천칭자리
신장	170cm
동아리	문예부
성격	일편단심 마이페이스

콘셉트

고풍스러운 옷차림의 양갓집 도련님. 세심한 관리가 필요한 만년필의 특징에서 착안, 손이 많이 가는 캐릭터로 설정했다. 전체적으로 차분한 컬러가 인상적이다.

모티프 특성

지금은 취미성 높은 고급 필기구 이미지가 강하다. 이름은 '오래도록 사용 가능'한 특성에서 유래됐다. 정기적으로 관리가 필요하여 손이 많이 가는 부분이 오히려 인기 요인 중 하나이다.

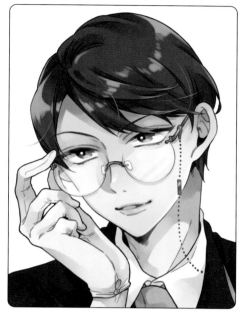

교복

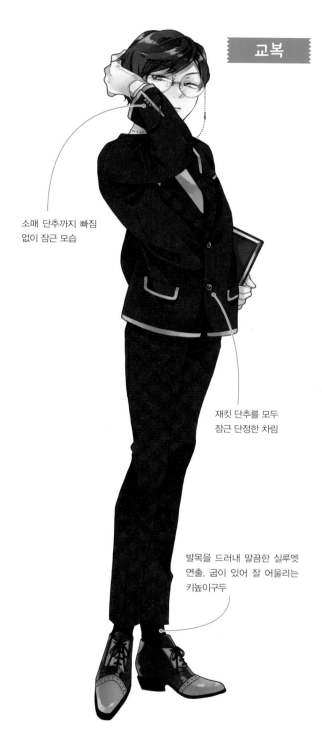

소매 단추까지 빠짐
없이 잠근 모습

억지를 부려 달변으로 밀어붙이는 타입. 짓궂은 분위기
표현을 위해 손가락으로 안경을 잡고 있는 모습으로 디
자인. 눈동자는 안경을 통해 훔쳐보는 각도로 그린다.

재킷 단추를 모두
잠근 단정한 차림

수 버전

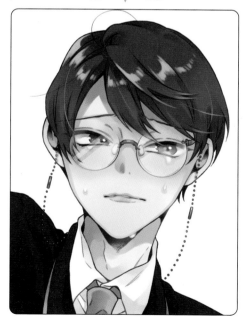

발목을 드러내 말끔한 실루엣
연출. 굽이 있어 잘 어울리는
키높이구두

공일 때와는 달리 괴롭히고 싶게 만드는 겁먹은 표정을
드러낸다. 자기 페이스가 흐트러지는 데 약한 편이다.

디테일한 부분까지 말끔하게 차려입은 캐릭터. 장갑을
착용해 일반 교복 차림이 아닌 특별한 느낌을 연출했다.

캐릭터 소개

지우개 | 공 | × | 수 | **연필**
▶122쪽 | | | | ▶120쪽

온화한 분위기의 낙천가. 다 정하고 배려심이 많다.

순박하고 반듯한 성격. 솔직 하고 거짓말 못 하는 타입

커플링 포인트 ▶ 시추에이션을 중시해서 선택

"서로 신경 쓰이긴 하지만 친구니까…"라는 소꿉친구 시추에이션. 항상 세트로 등장하는 모티프 설정이 라 위화감이 없다.

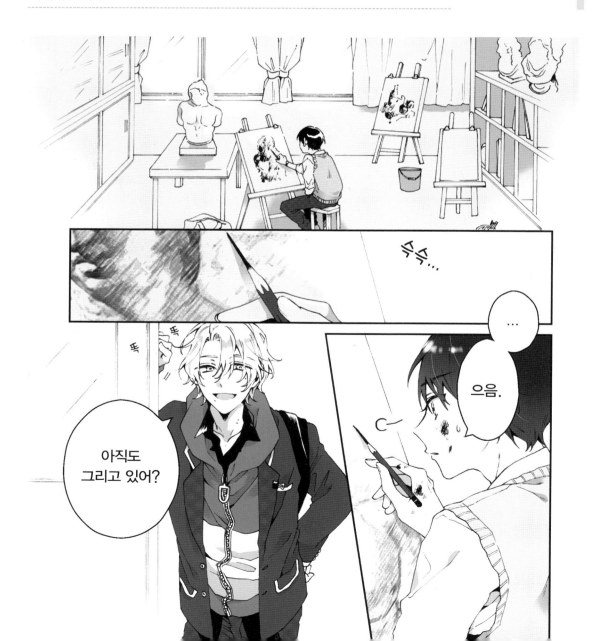

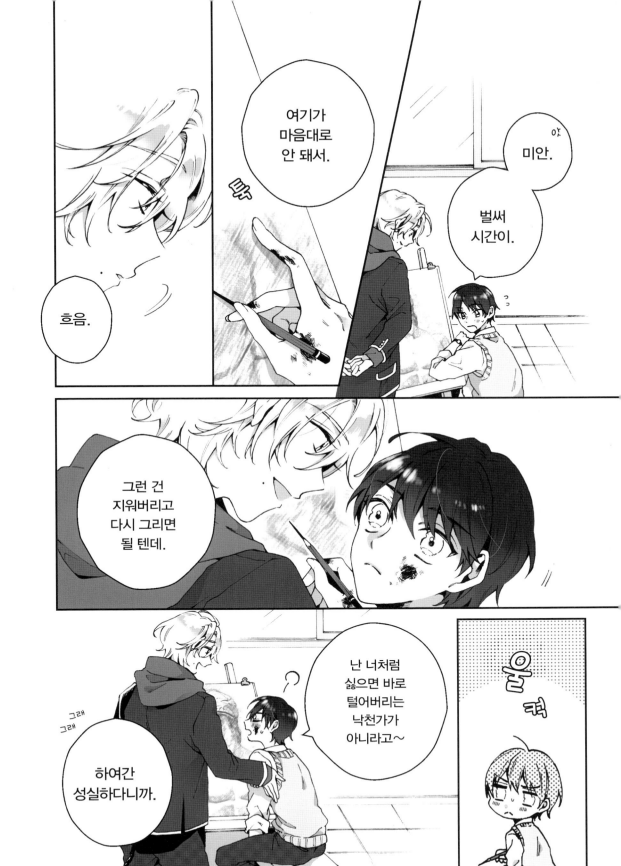

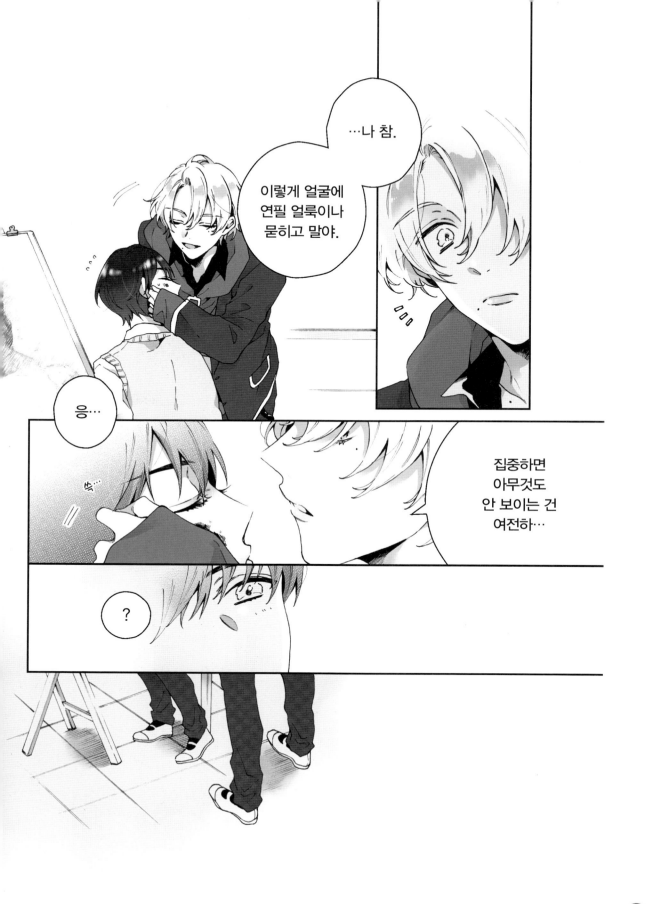

…나 참.

이렇게 얼굴에
연필 얼룩이나
묻히고 말야.

응…

집중하면
아무것도
안 보이는 건
여전하…

?

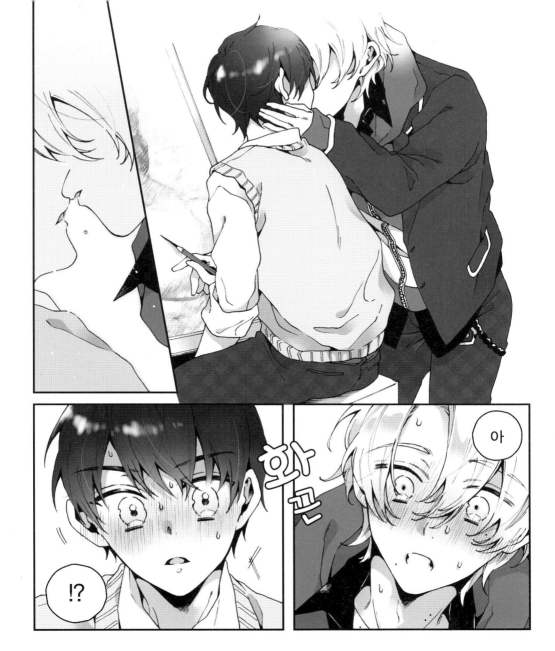

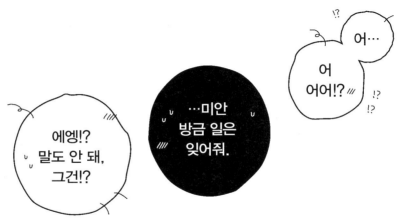

정반대 성격 커플

캐릭터 소개

풀
▶126쪽

성격이 좋고 오지랖이 넓다. 좋게 말하면 끈기 있고 나쁘게 말하면 끈질기다.

×

가위
▶128쪽

호전적인 불량 타입. 거칠고 다가가기 어려운 분위기를 풍긴다.

커플링 포인트 ▶ 반대되는 모티프 조합

사물을 붙이는 풀과 사물을 자르는 가위의 상반되는 기능의 모티프 조합. 기능에서 연상되는 성격을 활용하여 스토리가 전개된다.

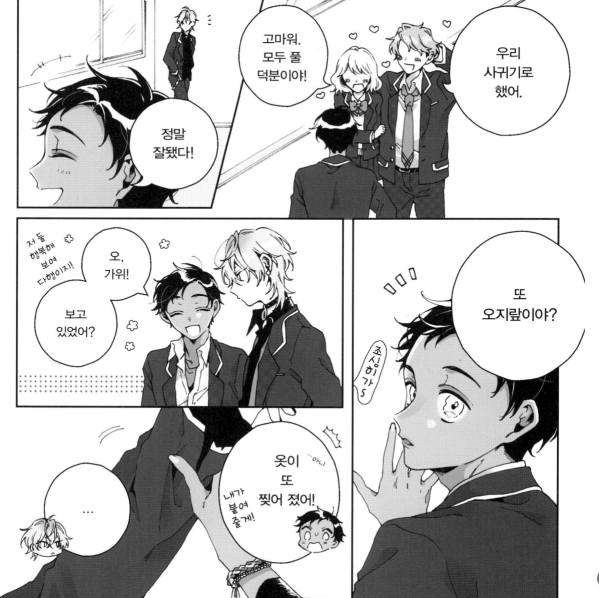

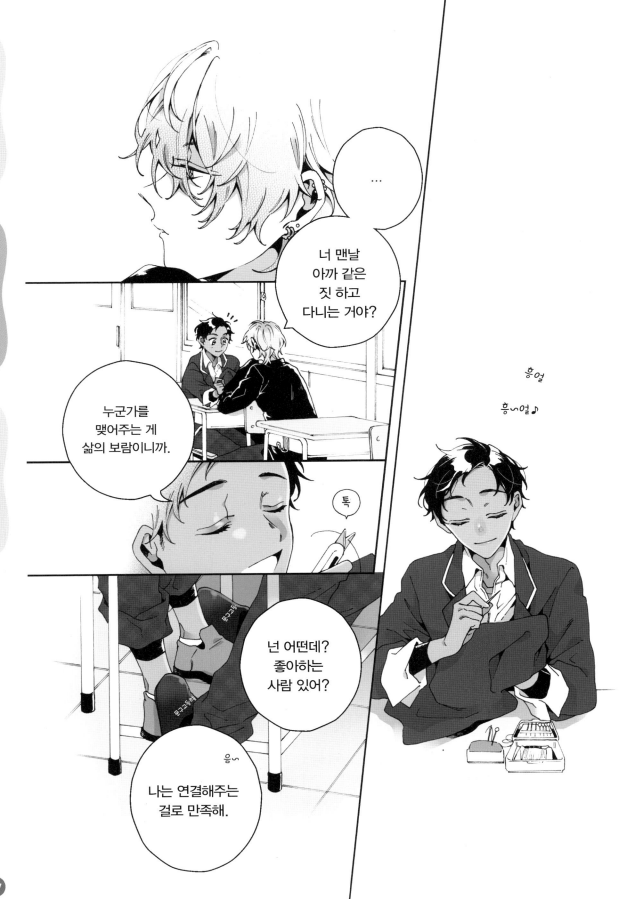

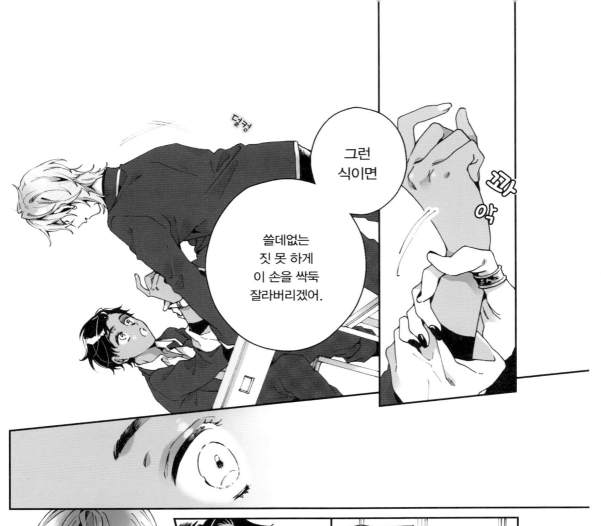

덜컹

그런 식이면

쓸데없는 짓 못 하게 이 손을 싹둑 잘라버리겠어.

꽈악

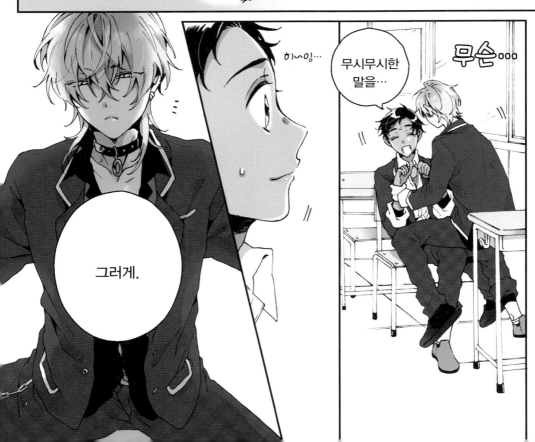

이ㅅ잉…

무시무시한 말을…

무슨…

그러게.

지우개 X 연필

폴 X 가위

수첩 X 만년필

네가 나랑
만나준다면
고려하지
못 할 것도
없지만.

근데 나 완전
끈질긴 거 알지?

원하는
바야.

오싹...!

녹 슬어
움직이지
못할 때까지
내게 붙어있어
보라고.

덜커덕

하핫

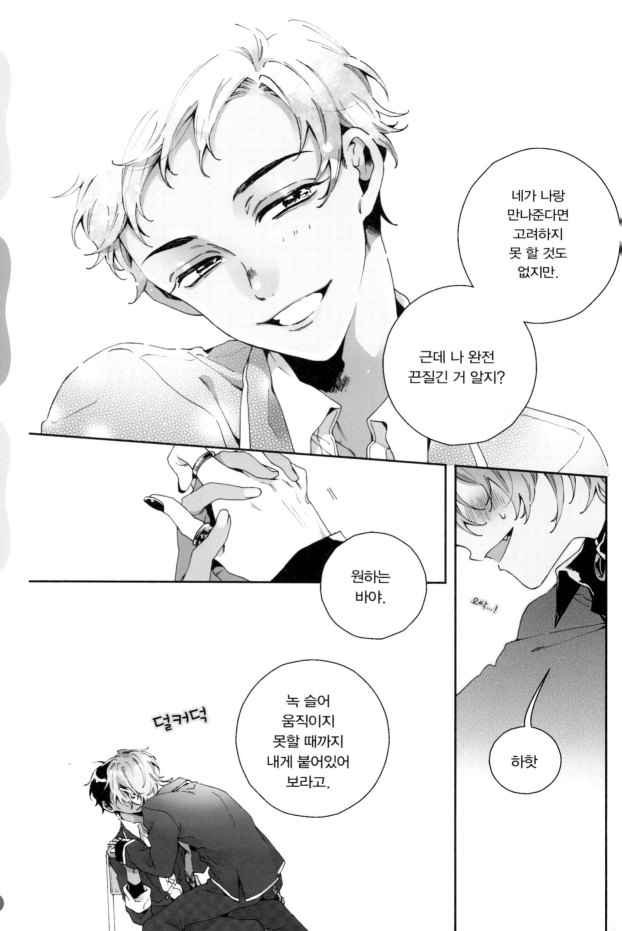

139

수첩
▶124쪽

공

수

만년필
▶130쪽

언제나 일정이 꽉 찬 인기 공. 매사에 가볍고 바람둥이 기질이 있다.

고지식한 일편단심 캐릭터. 귀하게 자라 세상 물정 모르는 면도 있다.

커플링 포인트 ▶ ## 그리고 싶은 장면부터 정하기

세트로 사용되는 경우가 많은 두 가지 모티프를 조합했다. 각각의 모티프를 사용한 '만년필로 수첩에 일정을 적는' 장면이 포인트다.

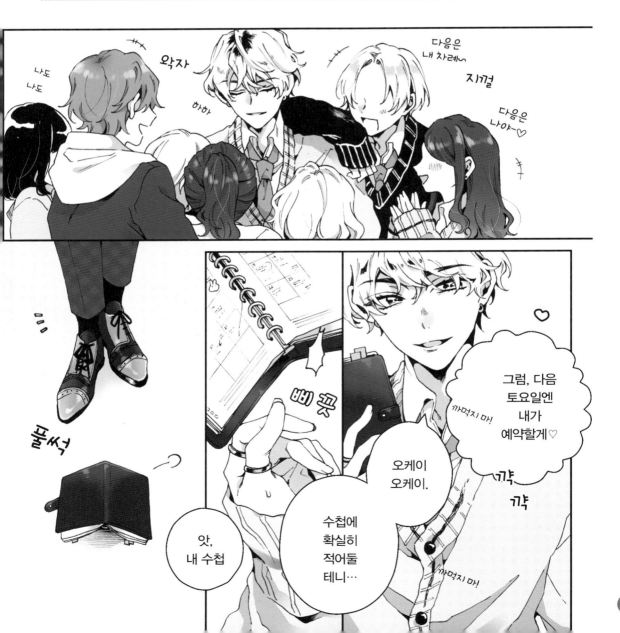

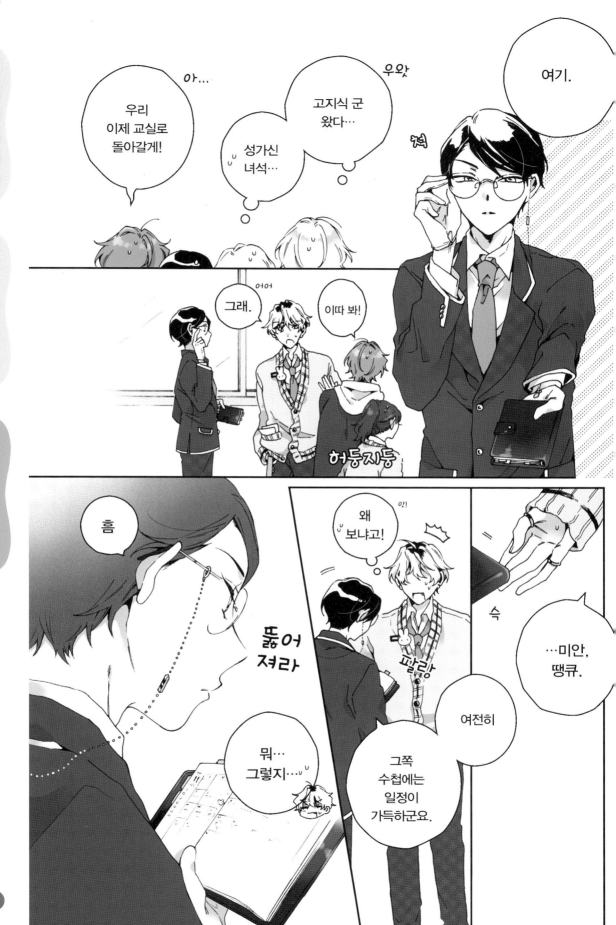

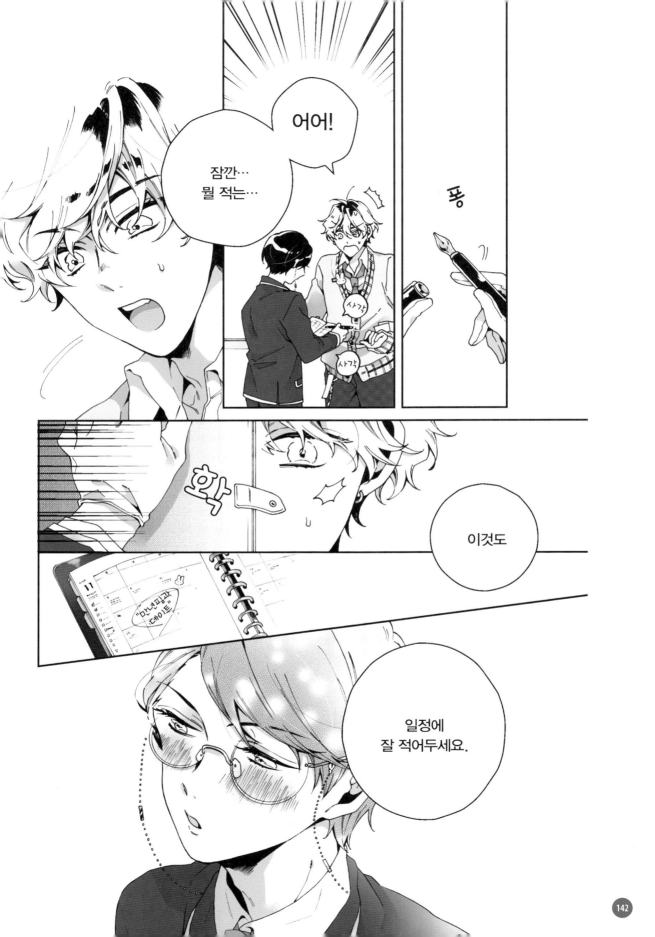

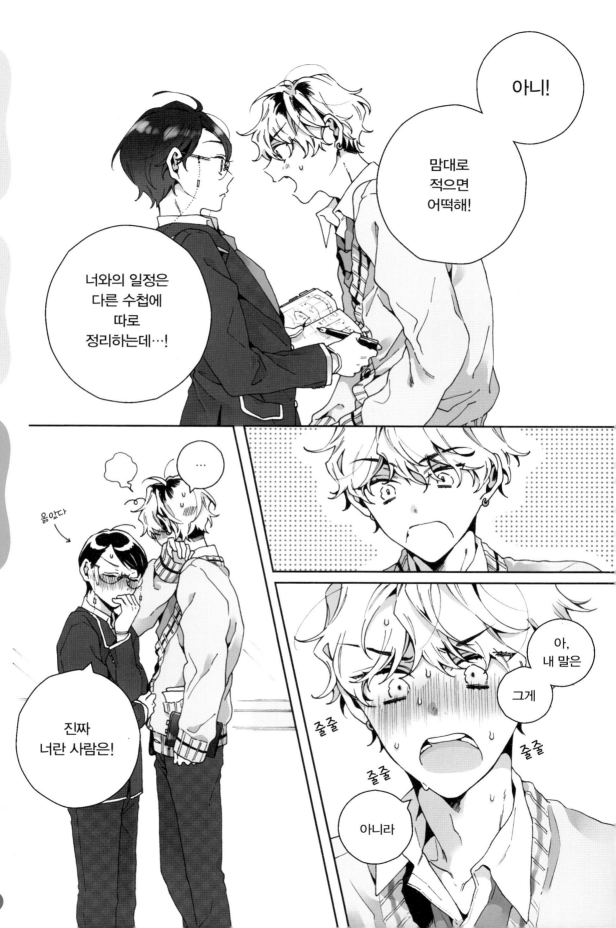

시오카라

BL 만화가. 코미디를 좋아한다. 가장 좋아하는 캐릭터는 뱀. 만화에는 등장하지 않지만 뱀과 까마귀의 반전 커플도 추천한다. 1학년끼리 어덜트적으로 교제하는 부분이 포인트다.

응무라

BL 만화가. 조용한 남자를 즐겨 그린다. 가장 좋아하는 캐릭터는 금성. '미녀의 수컷 얼굴'이 포인트다. 금성 X 달도 밀고 있다. 소꿉친구인 금성 앞에서는 수다쟁이가 되는 달을 상상해주길!

쓰쓰미 하토

프리 만화가. 가장 좋아하는 캐릭터는 풀이고 표정이 풍부한 캐릭터를 잘 그린다. 질투심 강한 가위에게 점점 빠져드는 공동 의존 커플. 가위 X 수첩도 추천한다.

나쓰코

프리 일러스트레이터. 동안 캐릭터 그리기를 좋아한다. 밝은 분위기의 일러스트가 특징이며 가장 좋아하는 캐릭터는 바이올린이다. 기 세고 거친 입담의 리코더 X 바이올린 조합도 추천한다.

yu-ra

프리 일러스트레이터. 실버와 브라운컬러의 헤어스타일을 선호하며 심플한 그림을 잘 그린다. 가장 좋아하는 캐릭터는 알루미늄. 불소 X 수소 조합으로 목소리 큰 남자 X 쿨한 남자도 추천한다.

Gjinka Danshi no Kakikata

Copyright (c) 2020 Genkosha Co.,Ltd.
All rights reserved.
Originally published in Japan by Genkosha Co.,Ltd, Tokyo.
This Korean language edition is published by arrangement with Genkosha Co.,Ltd.

의인화로 표현한 비엘 커플링별 러브신 만화 수록!

BL 커플 캐릭터 그리기 〈학교 편〉

초판인쇄 2021년 10월 15일
초판발행 2021년 10월 15일

지은이 시오카라 / 나쓰코 / 웅무라 / yu-ra / 쓰쓰미 하토
옮긴이 일본콘텐츠전문번역팀
펴낸이 채종준

펴낸곳 한국학술정보(주)
주소 경기도 파주시 회동길 230(문발동)
전화 031 908 3181(대표)
팩스 031 908 3189
홈페이지 http://ebook.kstudy.com
E-mail 출판사업부 publish@kstudy.com
등록 제일산-115호(2000. 6. 19)

ISBN 979-11-6801-141-0 13650